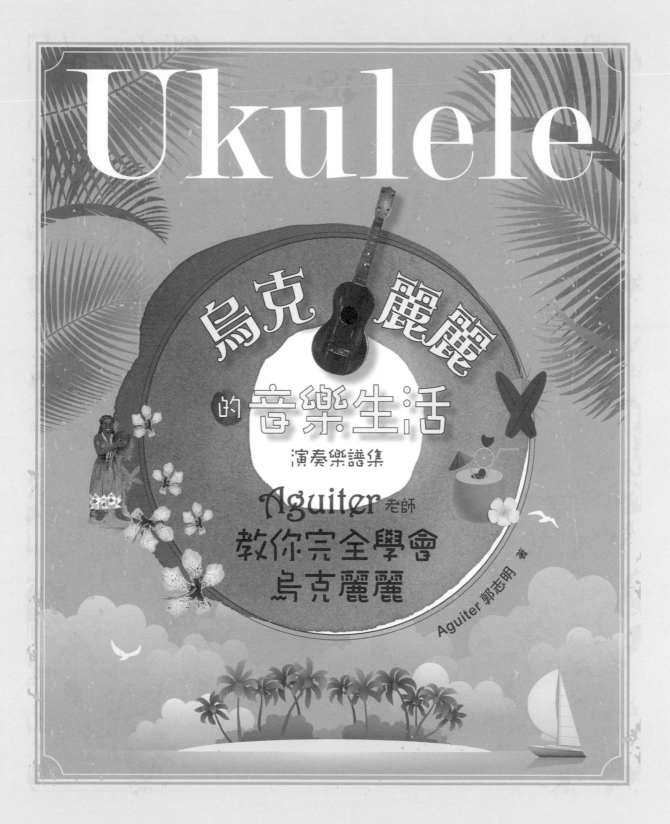

Contents
目錄

有一天，你必然會發現簡單而經典的樂曲，
最能療癒與教化心靈。
用可愛的烏克麗麗來彈奏與學習，
就更能為此，找到體會。

2006 在美國與烏克麗麗第一次接觸，容易上手與輕鬆感的聲音，便讓我覺得，它，能為對音樂沒自信的學員，帶來成就感，與好心情。在 Aguitar 老師這本教材，你更能感受到，簡單好學之外，也能對樂曲典故有更進一步的認識，並且在這小巧可愛的 Ukulele 來詮譯永不退流行而雋永的古典曲子，十分對味！

現在，就拿起 ukulele，一同感受滿滿的快樂！

曾鈺婷 MIA
音樂創作歌手 烏克麗麗教師「KEYNOTE・音樂場域」負責人

烏克麗麗近年來已成為台灣的全民樂器，不只在學校社團各個公家單位團體，還似乎成了全民的紓壓樂器，透過團體的練習表演，或是個人自學，烏克麗麗帶來的不只是一種風潮，也舒緩了現代人的緊張步調，不管合奏或獨奏，都令人不自覺的放鬆起來～

Aguiter 志明老師一直以來是位認真又細心的烏克麗麗老師，除了有豐富的演出和教學經驗外，他的第一本書【教你八堂課學會烏克麗麗】更造福了許多初次接觸烏克麗麗及自學烏克麗麗的同好們，這次他的大作將繼續陪伴大家由入門到進級，一步步的達到自己想要的學習目標!!

大家可以透本書繼續提升烏克麗麗的演奏實力外，也盡情享受擁有烏克麗麗陪伴的幸福感!!

<div align="right">

Chase & Stephanie
烏克麗麗教師「快樂悠客」音樂負責人

</div>

人的情感傳遞，除了『說話』之外，就是『音樂』…
說話是人類最直接表達想法、情感的方式。
常有學生問我如何看場合說話，說對話且讓人有共鳴？
我都會告訴他們，要先相信自己可以改變、進步，建立「自信」後把自己想像成一台「混音器」，對自己說話的方式、內容、聲音隨時做「加強與調整」。
彈奏『烏克麗麗』也是如此，透過彈奏樂器的方式，傳遞自己的情感，不論你有沒有學過樂器，也可能只有在電視上看過烏克麗麗，在郭志明老師親切的教學下，透過這本書也讓你的手指能在烏克麗麗上奏起自己的心情樂章。

<div align="right">

王東明
企業講師 自信溝通達人 京城創藝活動公關創藝行銷總監

</div>

第一次接觸烏克麗麗，就深深被這種可愛的樂器所吸引，相較於一些較為複雜的樂器，其簡單易學、方便攜帶、以及價格親民等特色相當令人著迷。此外，從一位復健科醫師的觀點來看，學習烏克麗麗不僅可以陶冶身心，對於手指運動、手眼協調、以及認知功能的訓練也都顯然有可預期的幫助，是一種

各年齡層都相當適合的休閒活動。

認識 Aguiter 老師十餘年，不時為其熱愛音樂、享受音樂的情緒所渲染，而最令人佩服的，則是他對於音樂教學始終如一的執著與熱情。因此，誠心推薦 Aguiter 老師，讓他帶領您進入烏克麗麗的音樂世界吧！

陳弘洲
雙和醫院復健醫學部主治醫師（前台北醫學大學吉他社社長）

從早期的羅大佑，到後來的張洪量，在到之前曾經專訪過的 Europa，似乎醫療界的專業工作者，每隔一段時間，就會冒出幾位傑出的音樂創作人，替樂壇帶來新的視角，及不同的美感驚喜。

醫療人員直接接觸到人的生老病死，對於生命的觀感，自然有其自成一格的獨到見解。醫生或是藥師，都還是與你我一樣的個體，傳統的觀念多少將他們去除了某些「人味」。其實在莊重的白袍之下，很多醫療人員有著更為纖細的心智，當這些暗流的浪潮，巧遇到創意的天份時，很容易藉由創作的出口流溢出澎湃的音符。

進入白色巨塔的 Aguiter，雖然沒有再長時間投入樂團表演，但是藉由十多年教授吉他及烏克麗麗的機會，傾囊相授他之前的教學編曲概念及演出經驗，藉由這本書，相信你能從中得到音樂帶來的美好。

Romer
電台司令廣播主持人 現擔任音謀軌記 Blog 版主

－烏克麗麗 Ukulele 的音樂生活－
－烏克麗麗演奏樂譜集－
『超簡單！Aguiter 老師教你完全學會
烏克麗麗（二）
用烏克麗麗輕鬆彈出古典音樂及世界名曲！』
▣ 烏克麗麗的音樂生活前言導讀

　　從寫「Aguiter 教你 8 堂課學會烏克麗麗」的影音教材書籍以來，許多人都跟 Aguiter 說他們經由書本的教學順利的學會了烏克麗麗這個好聽好彈的樂器，讓 Aguiter 覺得非常開心與欣慰，如果能用如此簡單清楚有系統的學習方式而讓更多人學會很不錯的樂器以及擁有了一項才藝，那 Aguiter 覺得寫這本書過程的所有辛苦都是很值得的 ^_^。

　　在學完第一本書的 8 堂課之後，相信大家都已經會了獨奏與自彈自唱等等技巧，然而 Aguiter 在書的最後也有說：「音樂的世界是豐富且無窮無盡的，Aguiter 老師只是把你帶入一個如何自己學會彈奏烏克麗麗並且感受經由自己彈奏音樂所帶來的幸福快樂的境界而已，剩下許多的節奏與技巧還需要多去學習與練習才行！」的這一段話，這一年之間也有許多讀者表示想要看到更進階的彈法以及更多好彈的烏克麗麗譜──Aguiter 看到

市面上的烏克麗麗譜並不是沒有，有的只是兒歌與簡單的和弦彈唱，想彈一些有程度的古典曲子的譜找到的又太複雜難懂與不好彈，一般人很難彈的完整，更別說要很好聽了、、因此 Aguiter 常想有沒有可能讓大家可以擁有輕輕鬆鬆彈出具水準又好聽能夠在一些場合表演的烏克麗麗譜呢？

我們的生活充滿著音樂，不論是上課的鐘聲、便利商店的鈴聲、下午茶的古典音樂、晚上看電視的歌曲、甚至倒垃圾時垃圾車也有專屬的音樂；生日時、聖誕節時、心情開心與難過時、、也都有音樂陪伴著我們一起喜怒哀樂，因此 Aguiter 想著如果我們用手上的烏克麗麗 Ukulele 彈出我們的生活音樂來，應該會是一件很美好的事！^^

這本「烏克麗麗 Ukulele 的音樂生活──烏克麗麗演奏樂譜集」收錄了我們生活中的時光、節日、心情可以彈奏的曲子，有別於市面上冷冰冰的樂譜，每一首曲子都是 Aguiter 反覆彈過許多次覺得最順手與好聽所寫出來的烏克麗麗譜，把完整的四線譜、五線譜、簡譜、和弦譜都標示其中，想要獨奏、彈唱或與其他人或樂器合奏相信都可以清楚找到自己的分部，彈奏上也以順手絕不刁難兼顧好聽為目標，搭配解說示範的 DVD 影音教學，相信琴友們一定可以輕鬆的自學成功，用烏克麗麗這世界上最簡單的樂器彈出不簡單的音樂來！

Aguiter 相信音樂不完全是音樂一音樂中敘述的小故事、起源、背景等等都是相當動人的，如果我們在演奏聆聽音樂的同時，也能對於這首曲子有多一點的瞭解，Aguiter 相信音樂就不只是音樂，有時候是更多的心情與態度～

願音樂讓你我的生命更豐富與美好！LOVE & PEACE ^_^

Aguiter Kuo 志明 2014/06 于 Taipei Taiwan

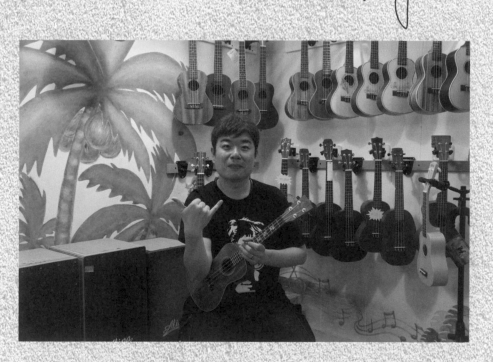

歡迎到 Aguiter 老師的烏克麗麗 Ukulele 音樂的部落格：
http://aguiter.pixnet.net/blog 一起交流與學習喔！\\^.^//

第 **1** 章

 準備篇

 在彈奏之前的準備與練習

相信此時你已經迫不及待想要開始彈曲子了！在彈奏之前，讀者最好已經將第一本「Aguiter 教你 8 堂課學會烏克麗麗」的內容學會，或者以它當做工具書來搭配學習，因為我們之後使用的都是以第一本書為基礎所彈奏的技巧，也就是說你先學會如何釣魚（彈奏烏克麗麗）的方法，在接下來的樂曲演奏就會很好懂很順利囉！

　　如果沒有買第一本書的讀者，也沒有關係，在接下來的預備動作，你如果都做好 ok，配合著樂曲講解與 DVD 影片示範，相信也不會有問題的～^^

　　要準備開始了！在彈奏之前，Aguiter 還是很囉嗦的要提醒一下你在演奏樂曲前要具備的幾項基本知識與能力：

1. 認識烏克麗麗的家族：

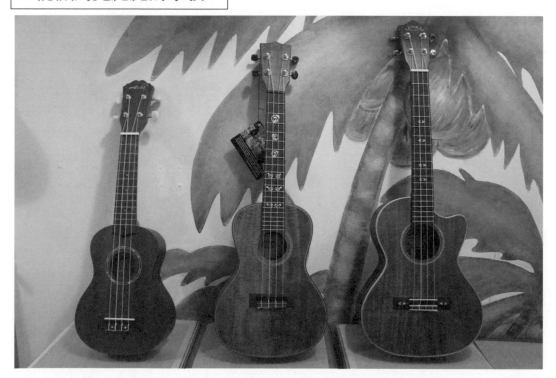

　　由左到右分別是 21 吋、23 吋、26 吋這 3 種烏克麗麗：

　　最常見的為左邊的小可愛 21 吋 Saprano Ukulele，聲音最高及清亮，為最普遍的一種 Size，小巧、可愛、攜帶方便，適合小朋友及入門的款式。

中間身材居中的為 23 吋 Concert Ukulele，音箱較大，琴格數較多，聲音比 21 吋 Saprano Ukulele 多了點中低音的部份非常好聽，適合成人彈奏及演奏。

較少見的為右邊的 26 吋 Tenor Ukulele，樣子較接近一般吉他的大小了，由於音箱更大，琴格數更多，聲音中低頻多聲音較厚實溫暖，許多專業演奏者會使用的烏克麗麗樣式。

基本上這 3 種烏克都能夠彈奏這本書的所有曲目，所以不用擔心，你只要挑選適合自己使用的，聲音是自己聽起來喜歡的就可以囉！^^

2. 認識烏克麗麗的構造及部位名稱：

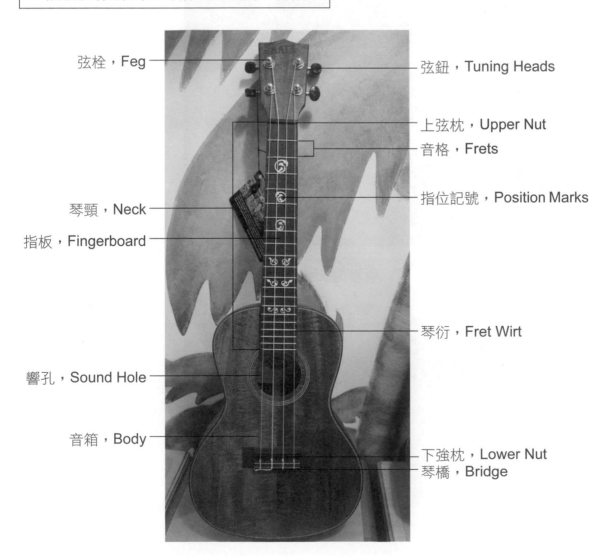

弦栓，Feg
弦鈕，Tuning Heads
上弦枕，Upper Nut
音格，Frets
指位記號，Position Marks
琴頸，Neck
指板，Fingerboard
琴衍，Fret Wirt
響孔，Sound Hole
音箱，Body
下強枕，Lower Nut
琴橋，Bridge

3. 彈奏的基本姿勢：基本動作對了，彈奏起來會比較輕鬆且好聽喔！

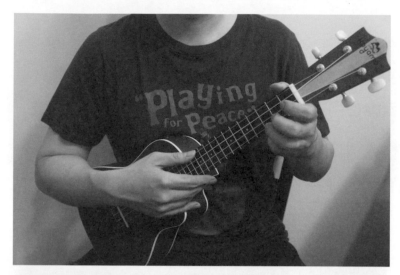

左手按弦。

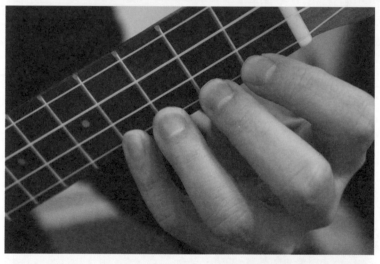

左手按弦位置靠近銅條（琴衍）的地方，聲音好聽且省力。

左手姆指位置基本上會在中指後方。

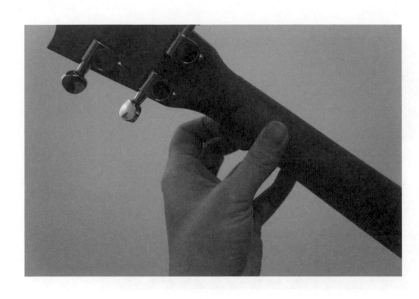

左手姆指位置基本上
放在琴頸中間或稍微
上面的地方。

第
1
章

準備篇　在彈奏之前的準備與練習

4. 彈奏的方式有幾種？

一指法：姆指撥奏法

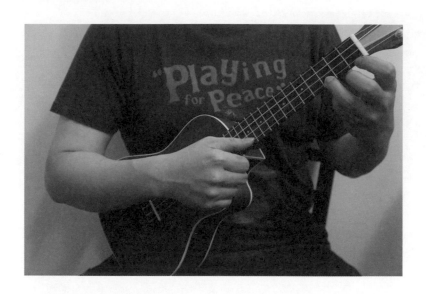

二指法：食指與姆指彈奏法

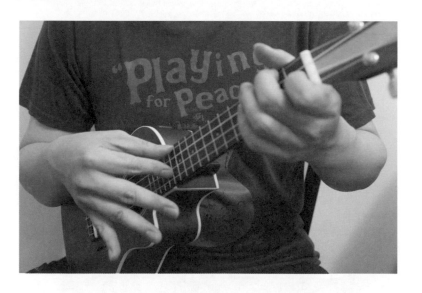

三指法：姆指負責第 3 與第 4 弦，食指負責第 2 弦，中指負責第 1 弦

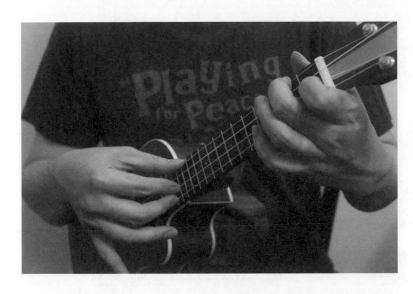

四指法：每一隻手指各管一弦，姆指負責第 4 弦，食指負責第 3 弦，
中指負責第 2 弦，無名指負責第 1 弦。

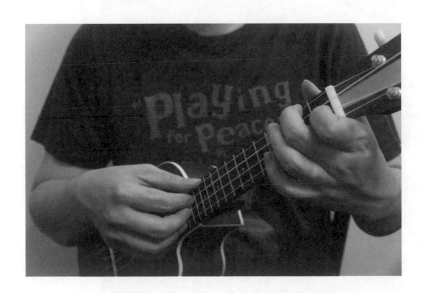

右手基本節奏彈奏法：

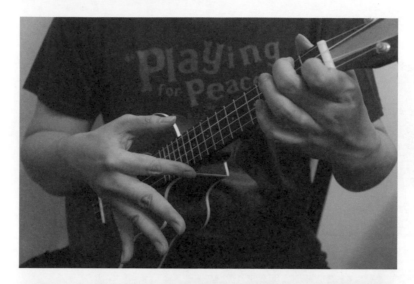

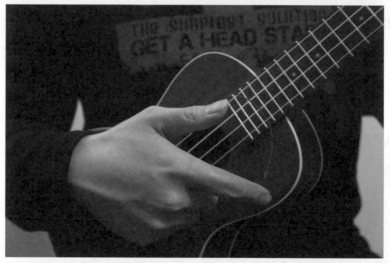

手向下彈
（樂譜上標示為↑）

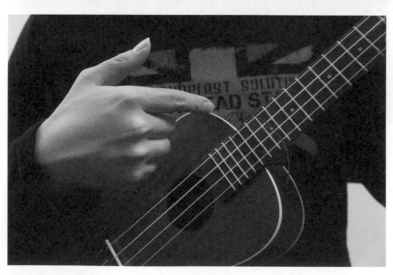

手向上彈
（樂譜上標示為↓）

＊ Pick 彈奏法：右手沒有指甲的話，可以使用 Pick 或指套輔助。

小叮嚀

　　相信大家彈了烏克麗麗後，會發現烏克麗麗有許多不同的右手彈奏方式，各門各派有一指法、二指法、三指法、四指法、Pick、指套等等，可能不禁要問老師到底那一種才是對的呢？──其實都對，就像武俠世界各門各派，百家爭鳴也各有千秋，在烏克麗麗的世界充滿包容，Aguiter覺得只要能把音樂彈的好聽，就是適合的，所以多加學習與嘗試，當你會的招式越多，你能運用的也越多，自然音樂就豐富了！

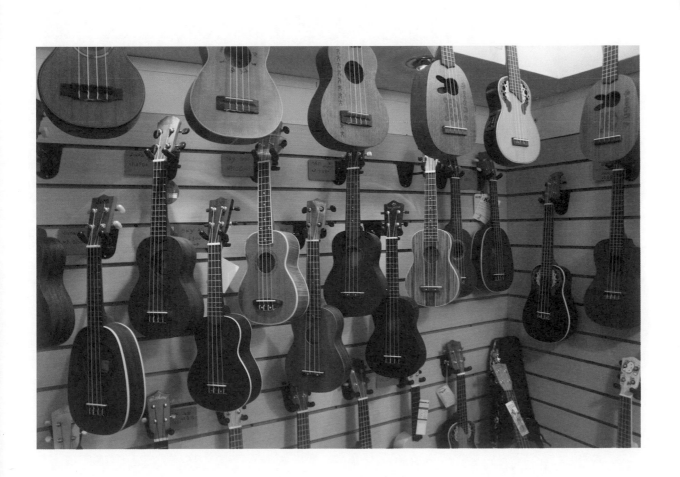

5. 一定要先調音！

圖 1-1　烏克麗麗的調音

　　由於弦樂器會因為空氣中的溫度濕度或是攜帶過程中的碰撞而讓樂器的音走掉，所以彈樂器前請先調音。**一把音準不對的琴，不論你再怎麼厲害，彈出來還是會很難聽！**所以先把你的烏克麗麗音調好，等一下彈起來才不會摧殘自己及聽眾的耳朵喔！

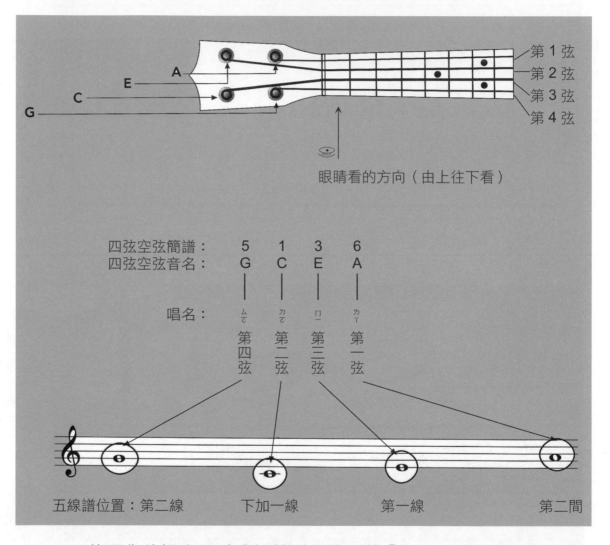

眼睛看的方向（由上往下看）

四弦空弦簡譜：　　5　　1　　3　　6
四弦空弦音名：　　G　　C　　E　　A

唱名：　　　　　　ㄙ　　ㄉ　　ㄇ　　ㄎ
　　　　　　　　　ㄛ　　ㄛ　　一　　ㄚ
　　　　　　　　　第　　第　　第　　第
　　　　　　　　　四　　二　　三　　一
　　　　　　　　　弦　　弦　　弦　　弦

五線譜位置：第二線　　下加一線　　第一線　　第二間

　　使用你的調音器（或智慧型手機下載「Tuner」調音器 app）把音調成這 4 個標準音。

6. 如何讀譜？

音階簡譜對照：

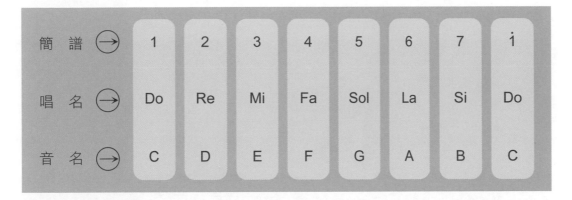

簡 譜 →	1	2	3	4	5	6	7	i
唱 名 →	Do	Re	Mi	Fa	Sol	La	Si	Do
音 名 →	C	D	E	F	G	A	B	C

樂譜記號說明：

反覆記號：‖: A | B :‖

演奏順序：A → B → A → B

```
      ┌1.      ┌2.
‖: A | B :‖ C | D ‖
```

演奏順序：A → B → A → C → D

拍子的表現方式：

下表為拍子和其休止符的五線譜、簡譜和 Ukulele 四線譜的表現方式

基本拍子

拍數	五線譜	休止符	簡譜	休止符	Ukulele 四線譜
4	○ 全音符	▬ 全休止符	1 — — —	0 — — —	
2	♩ 二分音符	▬ 二分休止符	1 —	0 —	
1	♩ 四分音符	ᘔ 四分休止符	1	0	
1/2	♪ 八分音符	ꞏ 八分休止符	1	0	
1/4	♬ 十六音符	ꞏ 十六分休止符	1	0	

和弦圖看法：

最下面為第四弦，最上面為第一弦，格子線中的黑點代表左手指按壓的地方，F 為和弦名字。

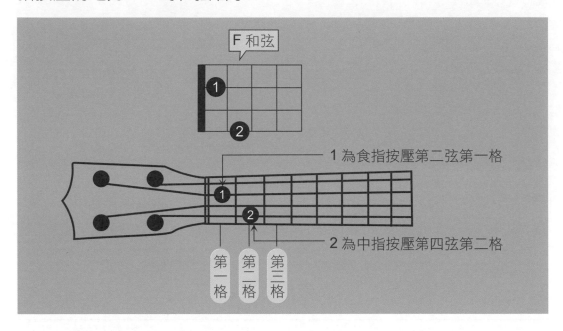

烏克麗麗的四線譜 TAB 譜看法：

四線譜（Tab）是彈奏烏克麗麗很常用的一種記譜方式，對於有「五線譜閱讀障礙」的多數人來説非常重要。四線譜非常容易理解，就像圖表一樣，標示出我們烏克麗麗四條弦的格數，如同 X 座標與 Y 座標一樣，讓譜變得好懂好看，多看幾次就會上手囉！

首先，在左上角有各弦的空弦音，常見的就像這張譜一樣，是 A E C G。不過有時候會看到其他的調音法，或是 G 的部份改為 low-G。因此，在彈奏前，得先留意一下這個位置，彈起來音樂才不會怪怪的。

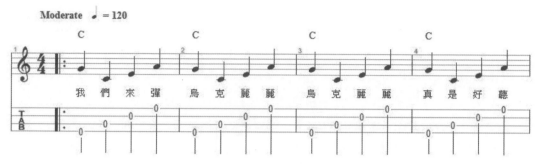

在譜的部份，分為上下兩行，上面是五線譜，下面就是 Tab 譜。Tab 的讀法很直覺，四條線代表四根弦，由上到下分別就是 1 2 3 4 弦，然後線上面的數字就是表示琴格位置，0 為空弦，1 就是第一格，2 就是第二格、、、以此類推。而節奏則可以看五線譜的部份，所以還是要看得懂幾分音符才行，是 1 拍 2 拍或是半拍等等，或者有的譜加上簡譜的方式做註記，也是其中一種方法。

例：小星星（簡譜）

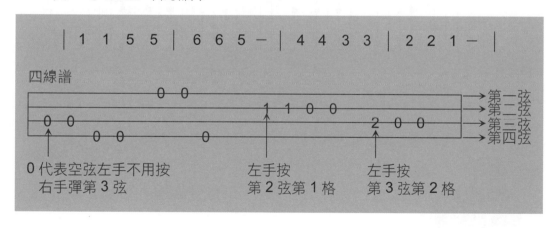

7. 熟悉基本的 C 大調家族音階與和弦（或使用書上小卡）

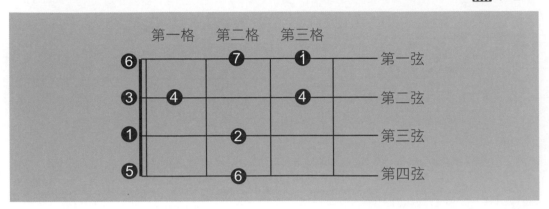

C 大調與 A 小調家族和弦：

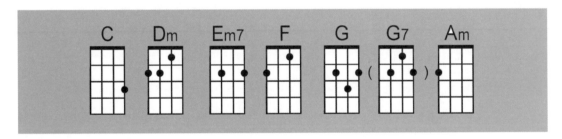

8. 熟悉基本的 F 大調家族音階與和弦（或使用書上小卡）

1-3

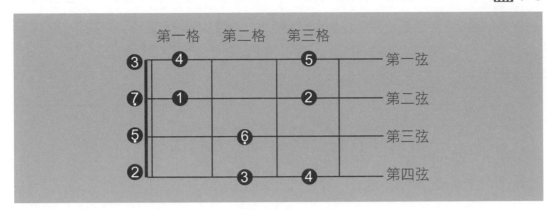

F 大調與 D 小調家族和弦：

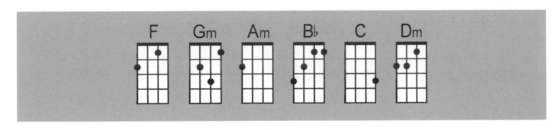

第
1
章

準備篇

在彈奏之前的準備與練習

Aguiter 書上很貼心的附上音階小卡片，對於音階還不是那麼熟悉的同學，在樂譜的左上角都有提示，擺上樂譜提示的調性卡片幫助彈奏，是很好用的小工具喔！

方法一

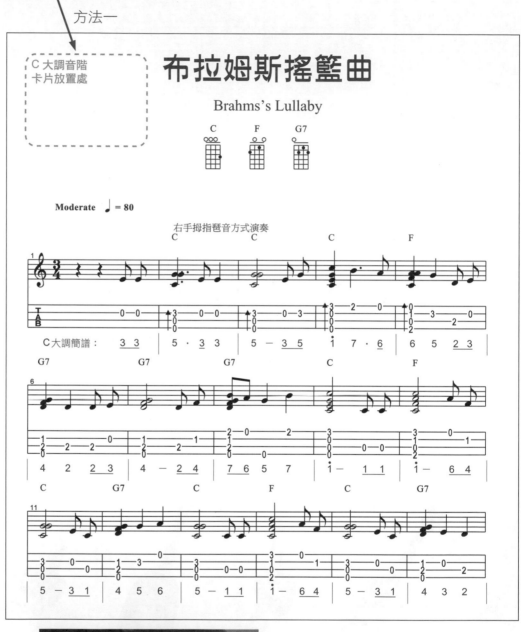

C大調音階
卡片放置處

布拉姆斯搖籃曲

Brahms's Lullaby

方法二：在卡片左上角打個小孔，
掛在琴頸上，隨時彈可以隨時查 ^_^

9. 演奏看起來好難喔！－其實哪有那麼難！︿︿

　　再來是心理層面的問題了，許多人覺得演奏看起來好困難，手動來動去的真複雜@@、、

　　Aguiter 想說的是：不用把「演奏」想的太複雜，一首曲子的構成最主要是「旋律」，先把旋律掌握住，在配合和弦一起使用節奏彈奏，以這樣的想法「**主旋律＋和弦＋節奏**」就成演奏曲，這本書的練習，不像一般市面上看起來頭昏眼花的樂譜，絕對能彈好彈也好聽，搭配 DVD 的教學，自學就能彈出許許多多好聽的曲子囉！

　　YA～開始囉！！！大家一起來 Uke Uke！^___^

第
1
章

準
備
篇

在
彈
奏
之
前
的
準
備
與
練
習

 Aguiter 小叮嚀之一：

—【有關烏克麗麗演奏好聽的小訣竅】—

相信有許多人會有這種感覺：「為什麼彈奏一樣的譜，老師與台上表演的人就是好像彈的比較好聽呢？我彈的常常就 2266 呢？Orz、、、、」在此 Aguiter 分享一些有關於演奏的小訣竅：)

1. 知道你在彈什麼：去瞭解去唱你現在所彈奏的旋律（Melody）以及和弦和聲調性，甚至瞭解這首歌背後的小故事及要表達的心情，不僅能夠讓你彈的比較好聽，也會比較容易把歌曲記憶起來不忘記，絕對會比死板板的看著四線譜（TAB）來的好聽許多！

2. 旋律音一定要比和弦清楚：歌曲的旋律才是最重要的主角，Aguiter 常聽到有些人的演奏聽起來不像一首歌，反而像是伴奏，其實往往是主旋律不夠清楚的緣故！所以主旋律音一定要比和弦清楚，如果輕重音不分，和弦音強過主旋律的話，聽音樂的人會不清楚你究竟在彈什麼歌喔！

3. 嘗試變化不同的右手彈法：右手以姆指琶音彈奏，或是以二指法、三指、四指的分解彈奏，都會讓演奏聽起來有不同的感覺，讓自己多嘗試做節奏變化與情緒鋪陳的編排，會讓你的演奏更好聽與充滿個人風格！

4. 找出自己順手的彈奏的位置：在左手按壓和弦彈出後應該儘量維持住手指不動，如此一來和聲聲響才會延續，再用空出來的手指頭去按壓和弦中的單音旋律，這樣和聲與旋律共同發聲才會更好聽！

5. 手中的譜不一定完全就要百分百照著彈：與古典鋼琴一定要百分百照譜彈奏不同，你手上的四線樂譜（TAB）可能也是編曲者自己寫下來的，所以如果你在彈奏中覺得加些什麼或少些什麼比較好聽，就去嘗試做做看，只要好聽，你的編曲演奏可能比原譜來的更豐富好彈好聽！

6. 找到一把屬於你自己的武器（烏克麗麗）與器材：確定有興趣並且想持續彈下去的同學，彈到一定程度後，可能阻礙你進步的原因有可能反而是你手上的樂器喔！有程度的你，可以再去烏克麗麗專賣店看一看彈一彈，找一把你聽起來最舒服聲音的烏克，那可能就是專屬於你的琴喔！通常手工單板的樂器聲音比較好，相對價位來說也會比較貴，但確認了你的興趣之後，擁有一把自己的好琴是值得的！在器材方面也有屬於烏克麗麗的音樂效果器，你可以請老師或店員介紹，在表演時適度善用效果器會讓表演時的聲音音場更加好聽！

7. 演奏曲子在學習時需要一點「傻勁」：不要一味想求快速練好，俗語說「貪多嚼不爛」、「吃快弄破碗」～在學習演奏曲時是要一再練習，在過程中去得到心靈的滿足與樂趣！不要太著急，對於較複雜的歌，可以先找出曲子的規律性，一段一段練習後再全部連接起來，剛開始可以使用節拍器用較慢的速度練習，等熟練之後再慢慢回到原曲速度，在反覆的彈奏之中去找到演奏音樂的樂趣，彈幾次以後你可能不自覺已經彈得好並且背起來了喔！

Aguiter 小叮嚀之二：

　　本來以為有了第一本的「Aguiter教你8堂課學會烏克麗麗」做為學習的工具書就ok了，的確也是如此，很開心許多人透過這本書學會了烏克麗麗，真的很棒！：）在這期間讀者迴響會詢問老師有沒有更進階、更多的樂譜～看過許多市面上的樂譜太過艱澀不親切，起心動念之後，這本音樂生活樂譜集就因此誕生了！

　　在這本書的使用上，Aguiter建議不一定要完全按照書的順序，你（妳）可以先選擇喜歡的、感興趣的章節彈起，每首曲子都有很詳細的說明，也可以把每一首曲子當做一堂課來練習，不會互相衝突。Aguiter覺得從喜歡的彈起，喜歡的有興趣後自然才做的好！而第一本書「Aguiter教你8堂課學會烏克麗麗」可不要丟掉喔！常常復習，尤其是基本的練習不要荒廢，這可是你彈的好聽很重要的關鍵！^^

第 2 章

 古典音樂篇──

 生活中的音樂時光

相信很多人沒想到印象中如玩具一般的烏克麗麗 *Ukulele* 居然也可以彈古典音樂吧！的確，剛開始彈起烏克的時候 *Aguiter* 也沒有想過烏克麗麗這種小四弦可以彈出那麼多種音樂，在經過了這幾年的彈奏後，學習了世界上的許多教材，看過了許多烏克麗麗的大大小小表演，愈來愈發覺這小小四弦琴的神奇與無限可能，不僅古典音樂，各種搖滾、藍調、爵士、流行、詩歌、創作竟然都能從這小小的樂器彈奏出來，更由於它接近人聲的中音域特質，以及右手豐富的彈法，讓弦數雖少的烏克麗麗也能彈出具豎琴與吉他等其他各種弦樂器的多種感覺，不禁讓人想大喊：「傑克，這真是太神奇了！」

接下來，就讓我們一起來進入神奇的烏克麗麗音樂生活吧！\\\^‧^//

小叮嚀

接下來的樂曲，Aguiter 老師會先說說歌曲的小故事與心情，對於歌曲有瞭解之後，再提示彈奏該注意的事項，讓同學從其中慢慢學習一些烏克麗麗進階的小技巧，Aguiter 一樣不會很殘忍，一定讓琴友循序漸進、快樂學習，搭配錄製的影音DVD教學，這樣一來，你（妳）一定能夠把烏克麗麗彈的愈來愈好聽喔！^_^

2-1. 布拉姆斯搖籃曲 Brahms's Lullaby（Wiegenlied） 2-1

有關這一首曲子：）夜晚 心情放鬆 親愛 和諧 舒服的～

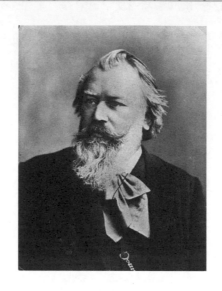

約翰尼斯・布拉姆斯（Johannes Brahms）是浪漫主義中期「新古典樂派」德國作曲大師，生於漢堡，逝於維也納（1833/05/07- 1897/04/03）。

布拉姆斯一生中著有多首著名交響曲、協奏曲及室內樂，而這首著名的搖籃曲是布拉姆斯慶祝親密的女性朋友貝塔法柏（Bertha Faber）生了第二個男孩作為賀禮的一首曲子。歌詞大意為「**晚安，在玫瑰裝飾，與丁香的覆蓋毛坦毯中，你將安睡到天明，直到上帝喚醒你；晚安，天使將守護你，帶你到夢中見幼兒基督的樹，甜蜜安詳的睡吧，去看你夢中的天堂。**」

布拉姆斯搖籃曲在中文歌詞有好幾種版本，Aguiter 記憶中的是：

快快睡　我寶貝 窗外天已黑 小鳥回巢去 太陽也休息
到天亮　出太陽 又是鳥語花香 到天亮　出太陽 又是鳥語花香～
快睡覺　我寶寶 兩眼要閉好 媽媽看護你 安睡不怕懼
好寶寶　安睡了 我的寶寶睡了 好寶寶　安睡了 我的寶寶睡了～

充滿著愛與溫馨的感覺～ 好棒的曲子！讓我們學起來吧！

2-1. 布拉姆斯搖籃曲 Brahms's Lullaby 演奏
彈奏方式解說分享

　　歡迎來到烏克麗麗 Ukulele 古典音樂的世界，第一首歌要先建立我們對於烏克麗麗演奏的自信心，緩解我們緊張的情緒，所以讓簡單輕鬆的樂曲彈奏當做我們的第一首曲子吧！^_^//

　　這首布拉姆斯搖籃曲是我們小時候都聽過的一首曲子，雖然名為搖籃曲，但彈起來頗有安定心情的效果，當我們需要安靜下來或是晚上要睡覺前，不妨彈上一曲布拉姆斯搖籃曲緩和一下我們平時白天緊張忙碌的情緒！

　　全曲以 C 大調三拍子彈奏，左手使用 C 大調音階搭配簡單的 C F G7 三個和弦，右手使用姆指琶音的方式，在每一小節的第一拍同時彈奏弦律音及和弦音，形成類似豎琴的聲響即可彈奏的很好聽。

　　注意彈這首曲子時要把拍子給彈滿，把和聲共同鳴響做滿整個小節才不會有斷斷續續的感覺，聽起來才會好聽喔！邊彈奏心裡邊哼旋律也是彈的好的方式之一，各位是不是看到有許多的音樂演奏者在演奏時嘴巴好像也會動來動去，其實也是在用心感受歌曲旋律的關係！

　　各位琴友不妨在彈奏之餘也可以使用和弦彈唱歌曲的方式給親愛的人或是家裡的小寶貝聽喔！^_^

C大調音階
卡片放置處

布拉姆斯搖籃曲

Brahms's Lullaby

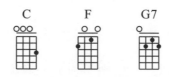

C F G7

Moderate ♩ = 80

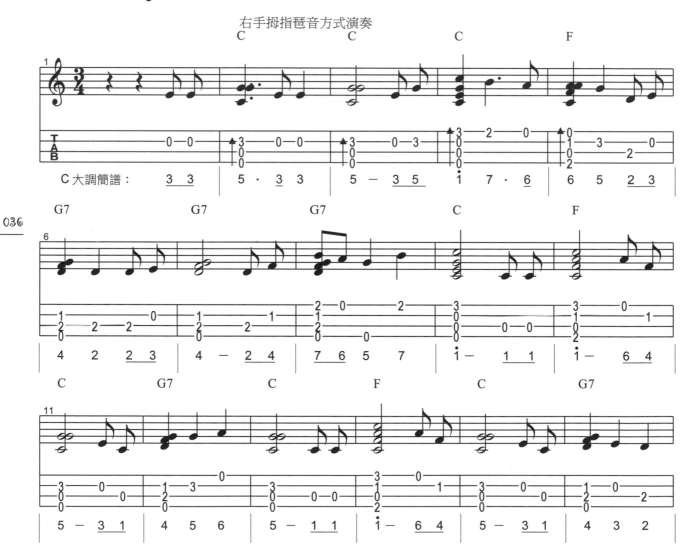

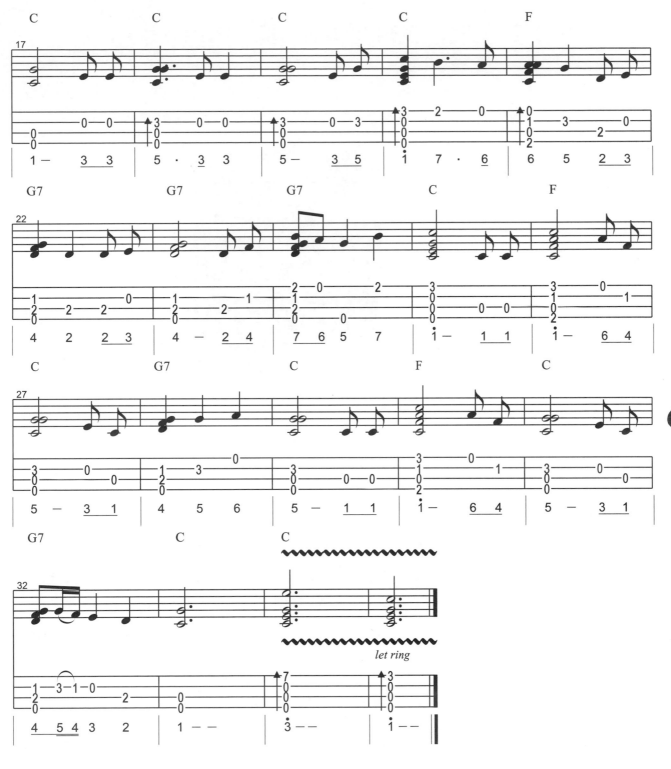

2-2. 巴哈小步舞曲 Bach JS – Minuet in G （老漁翁）

有關這一首曲子：）心情輕鬆 愉快 和諧的～　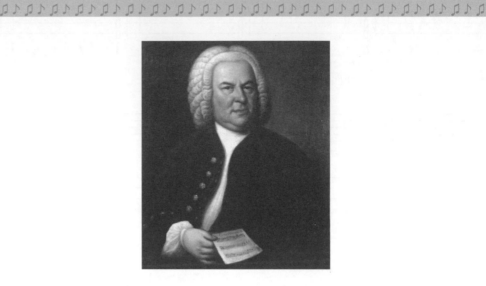 2-2

被譽為音樂之父（Father of music）的巴哈（Johann Sebastian Bach）（1685～1750），是巴洛克音樂時期非常重要的一位德國作曲家，他的音樂作品不僅數量多而且種類廣泛，並且對後代的音樂家有著相當大的影響。

巴哈作曲時不同於一般的和聲法音樂，而是使用了獨特的「對位法」技巧，創造出極為豐富的音樂世界，也將巴洛克音樂發展到巔峰。即使到了現代，巴哈的音樂仍舊現代感十足，許多電腦音樂、現代流行樂、新古典樂派的電吉他大師都還是聽的到許多巴哈的作品。

這首巴哈小步舞曲（Bach JS-Minuet in G）是一首大家最熟悉的巴哈名曲，也被改編填上許多版本的歌詞來唱歌，國內最熟悉的莫過於小時候音樂課所唱的「老漁翁」：

老漁翁駕扁舟 過小橋到平洲 一箬笠一輕鉤 隨波逐流 秋水碧白雲濃 斜月淡柳絲柔 魚滿渚酒滿甌 快樂悠游

同學們在演奏之餘也可以使用和弦彈唱的方式悠遊的唱著這首好聽的「老漁翁」喔！

2-2. 巴哈小步舞曲 Bach JS – Minuet in G（老漁翁）

彈奏方式解說分享

左手彈奏小技巧：搥弦（H）Hammer-on 與勾弦（P）Pull-off 的學習

有一句巴哈在平均律鋼琴曲的序文中說這些音樂是「為了使心情愉快而寫」－對於烏克麗麗來說更是如此！Aguiter 常常在工作之餘，有時真的覺得很疲累的時候，彈彈琴、接觸音樂之後，可能左右腦平衡了，疲憊感與低落的心情都會因此而消失，Aguiter 長久經驗下來真的是如此喔！大家不妨也實驗一下彈琴對於人體身心靈的療癒效果！

在這首「**巴哈小步舞曲 Bach JS-Minuet in G（老漁翁）**」中，我們很簡單只使用 C 大調的音階與 C F G7 三個和弦，要注意一小節是三拍子的樂曲，配合剛學到的新武器「**搥弦＋勾弦**」會得到很棒的效果，曲子的感覺輕快活潑，速度上也會比第一首快一點，彈奏時保持愉快的心情、不拖泥帶水的彈奏，第一下時右手多一點點重音，第一遍可以用單獨姆指演奏，第二遍則用右手手指的撥奏技巧。綜合以上，相信你就會把這首「小步舞曲」彈的很好聽喔！加油！

演奏時也可以只用和弦來做彈唱唱歌喔－「*老漁翁駕扁舟 過小橋到平洲、、*」好聽開心！

烏克麗麗進階彈奏小技巧

這首「老漁翁」讓我們學習很常用的左手進階技巧：

左手彈奏技巧「Hammer-on 搥弦（H）」：Hammer 在英文是鐵鎚、鎚子的意思，所以 Hammer-on 顧名思義就是像鐵鎚一樣敲下去，也就是我們在彈奏下一個高音的時候，比如譜上的 Do（1）－＞ Re（2）時，右手彈完 Do（1）之後，右手不再撥 Re（2）的音而是用左手指頭像鎚子落下一樣把 Re（2）的音敲出來（可見影音 DVD 示範）。使用搥弦來彈奏一些快速的音符與修飾音會有讓音符聽起來很流暢、不拖泥帶水的感覺，但這是需要練習的，對於剛開始彈搥音及指力不夠的人，很容易變得太故意不流暢而不好聽，多多習慣練習老師的第一本書「**Aguiter 教你 8 堂課學會烏克麗麗**」中的第一堂課爬格子暖手練習，會讓你在彈奏左手各種技巧時得到很好的效果！加油～^^

另一個與 Hammer-on 搥弦（H）相對的技巧為

「勾弦（Pull-off）簡寫為（P）」，顧名思義，Pull 有拉的意思，Pull-off 就是左手我們在彈奏下一個低音的時候，如譜上第二行的 Sol（5）－＞ Fa（4）時，左手將按住琴弦的手指快速勾離琴弦（拉一下），讓琴弦回彈發出聲音（可見影音 DVD 示範）。使用勾弦來彈奏一些快速的音符與修飾音會有讓音符聽起來很流暢、不拖泥帶水的感覺，但這還是跟搥弦一樣需要練習的，對於剛開始彈搥音及指力不夠的人，很容易變得太故意不流暢而不好聽，請多多習慣練習老師的第一本書「**Aguiter 教你 8 堂課學會烏克麗麗**」中的第一堂課爬格子暖手練習吧！^_^//

 小叮嚀之一：

　　左手彈奏技巧「搥弦 Hammer-on（H）」與「勾弦 Pull-off（P）」是常用且必學的烏克麗麗 Ukulele 進階技巧，在之後的樂曲也會一再出現，大家一定要好好練習學起來，對於你程度的提升以及彈奏樂曲的好不好聽有很大的幫助喔！！！

 小叮嚀之二：

　　搥勾弦要彈的好聽，需要一點點的指力才能彈的流暢，除了勤復習「Aguiter 教你 8 堂課學會烏克麗麗」外，以下也提供幾個練習供大家平時練習，增強功力 ^_^// ：

練習一：

第一弦練完後，第二、三、四弦也比照練習～

練習二：

練習三：

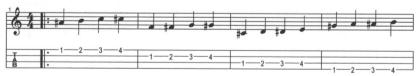

第 2 章　古典音樂篇─生活中的音樂時光

巴哈小步舞曲
（老漁翁）

Bach JS-Minuet in G

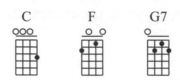

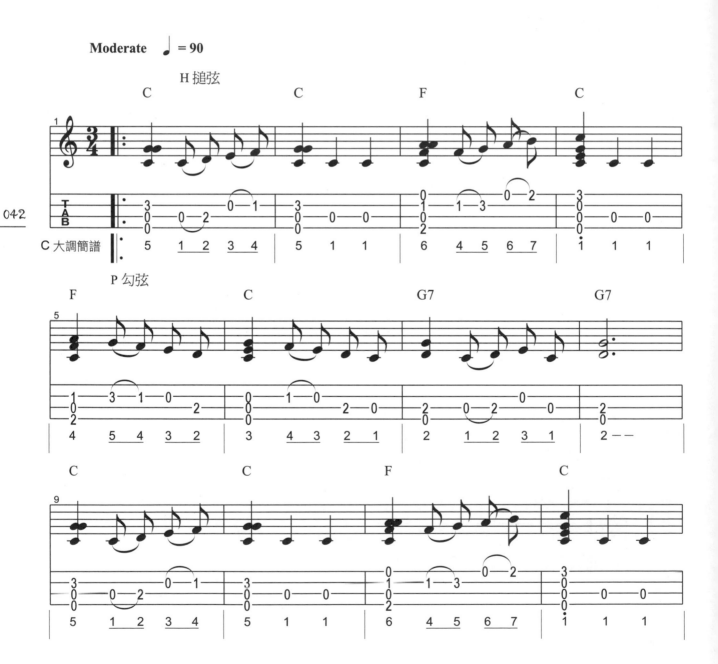

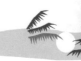

「紅髮神父」韋瓦第（Antonio Lucio Vivaldi）是巴洛克時期最有名的義大利作曲家，同時也是一名大師級小提琴演奏家。韋瓦第最主要的成就在於樂器協奏曲（特別是小提琴協奏曲），另外還有聖歌和歌劇，而其最著名的作品就是這次我們要彈的《四季小提琴協奏曲》。

韋瓦第「四季」小提琴協奏曲的第一樂章『春』，是幾個世紀以來最受到世人喜愛的樂曲之一，春天在四季之中是第一個季節，春意盎然、萬物復甦，也是充滿希望的季節！在韋瓦第的『春』一開始就是在告訴大家春天已經降臨了的喜悅，他同時也開創了所謂「標題音樂」的創作特色，韋瓦第在『春』的原譜上附有一首短詩來形容這個樂章：

眾鳥歡唱，和風吹拂，溪流低語。
天空很快被黑幕遮蔽，
雷鳴和閃電宣示暴風雨的前奏；
風雨過境，鳥花語再度奏起和諧樂章。

Aguiter 覺得春天真是充滿希望的季節，好好感受一下這個樂章的意境，我們要開始彈奏囉！春～^^

2-3. 韋瓦第四季協奏曲－「春」第一樂章
彈奏方式解說分享－連續搥勾弦（Trill）及雙音彈奏技巧

　　彈奏這首韋瓦第的「春」時，使用的是 F 大調的音階與 F　C bB 三個和弦，讀者一定要先熟悉我們烏克麗麗 F 大調音階才能順利彈好喔！彈奏時保持心情輕鬆愉快，用右手姆指彈奏與食指彈奏，聲音可以大一點點，把活潑律動的感覺彈出，這首曲子有用到上一首樂曲搥勾音的技巧，要好好彈出來喔！

烏克麗麗進階彈奏小技巧

　　我們在韋瓦第的「春」還可以多學習兩個音樂技巧：

(1)連續搥勾弦（Trill）（Tri.）

　　將上一首彈奏巴哈＜小步舞曲＞所學習到的左手彈奏技巧「搥弦 Hammer-on（H）」與「勾弦 Pull-off（P）」組合起來做一個快速且連續的搥勾弦，圖示如 出現在結尾倒數第 3 小節的地方，可以讓音樂呈獻波浪式的活動，彈出如雨點落下，有較激情的感覺（請見 DVD 影音示範）。（彈奏連續搥勾弦（Trill）技巧仍然需要左手一定的指力，所以平時的基本練習還是要勤練喔！^^）

(2)雙音彈奏

　　從樂譜第二頁的 15 小節開始出現，顧名思義就是一次撥奏兩條弦產生和聲的技巧，通常可以三度音、五度音、六度音、八度音做設計，在「春」這首曲子裡，彈奏 La（6）的時候同時彈奏 Fa（4）以及彈奏 Sol（5）的時候同時彈奏 Mi（3），都有三度音的和聲呈獻，讓樂曲聽起來有兩個樂器合奏的感覺，雙音彈奏是一種很常見且好用的進階技巧與樂理的運用，同學們要好好學起來喔！

四季協奏曲－「春」第一樂章

韋瓦第 Vivaldi

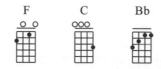

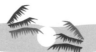

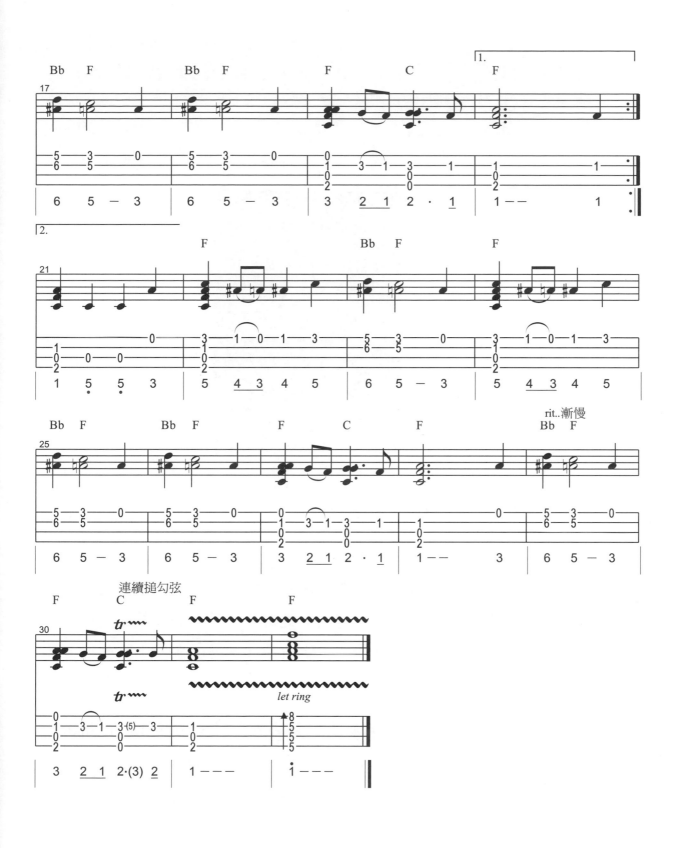

第2章　古典音樂篇―生活中的音樂時光

2-4. 小星星（Twinkle Twinkle Little Star）小小變奏曲

有關這一首曲子：）可愛 溫馨 舒服 心情平和的～ 🎬 2-4

沃夫岡·阿瑪迪斯·莫札特（Wolfgang Amadeus Mozart，1756
－1791），被喻為「音樂神童」的莫札特，是歐洲最偉大的古典主
義音樂作曲家之一。他所譜出的音樂類型如協奏曲、交響曲、奏鳴
曲、小夜曲、歌劇等等成為後來古典音樂的主要形式。莫札特雖然
在生活上並不富裕，但它所寫的音樂有著悅耳、活潑開朗又兼具旋
律及藝術性的魔力，對後代的音樂有著非常大的影響力，然而莫札
特在 35 歲便因病而英年早逝。

這首我們從小聽到大的「小星星」，英文原稱 Twinkle，
Twinkle，Little Star，原本旋律是來自一首古老的歐洲民謠，由於旋
律優美溫馨易記，在許多國家都用不同的語言歌唱，在台灣則翻唱
為著名的兒歌「小星星」：

一閃一閃亮晶晶，滿天都是小星星

掛在天上放光明 好像許多小眼睛

一閃一閃亮晶晶 滿天都是小星星

2-4. 小星星（Twinkle Twinkle Little Star）小小變奏曲

彈奏方式解說分享－將簡單旋律做成演奏曲、雙音的運用、右手手指撥奏的訓練

我們這次所要彈奏的「小星星」，是由一段基礎的旋律加上和弦的演奏方式，後來在第二段使用分解指法的小小變奏彈法，所以把它稱為小小變奏曲。在演奏曲中主旋律必需要比搭配的和弦清楚，這是弦樂器演奏的一個重要觀念，所以這首曲子原本在「**Aguiter 教你 8 堂課學會烏克麗麗**」中彈的是 C 大調，但以演奏來說配合 C 大調和弦音程會與和弦重疊而使旋律不清楚，在編曲時突顯主旋律（重點）所以編曲改為 F 大調，如此一來主旋律就清楚多了！

全曲使用 F 大調的音階搭配 F C bB 三個和弦彈奏，第一頁可以用右手姆指琶音彈出類似豎琴的感覺，在第二頁則以右手手指撥奏搭配和弦內音的和聲彈法，會與第一次彈奏有截然不同的感覺（見影音 DVD 示範）。記得彈琴保持心情的輕鬆與愉快！與前幾首相同，我們也可以邊彈邊唱唱歌喔～^^

莫札特的「小星星變奏曲」是莫札特在旅居巴黎時所作的鋼琴變奏曲之一，原標題是「啊！媽媽，我要告訴你（Ah,vousdirai-je, Maman）的十二段變奏曲」，在最單純優美的旋律上，莫札特分別為它配上十二段可愛又富變化魅力的變奏，在每一段的音群與音型都做了一點點改變，自然又愉快的表現出來，可以看看很有名的日劇電影「交響情人夢」中女主角野田妹在歐洲表演所彈奏的「小星星變奏曲」，就能感受到那種好聽愉快帶點俏皮的感覺！我們這次也要用手上的烏克麗麗彈奏小星星演奏以及小小的變奏，也是非常的有 Fu 喔！^_^//

小星星（演奏曲）

Twinkle Twinkle Little Star

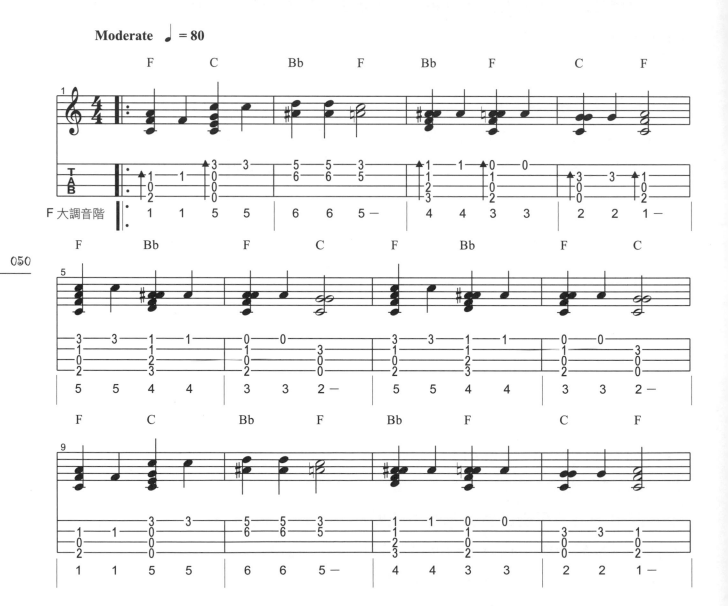

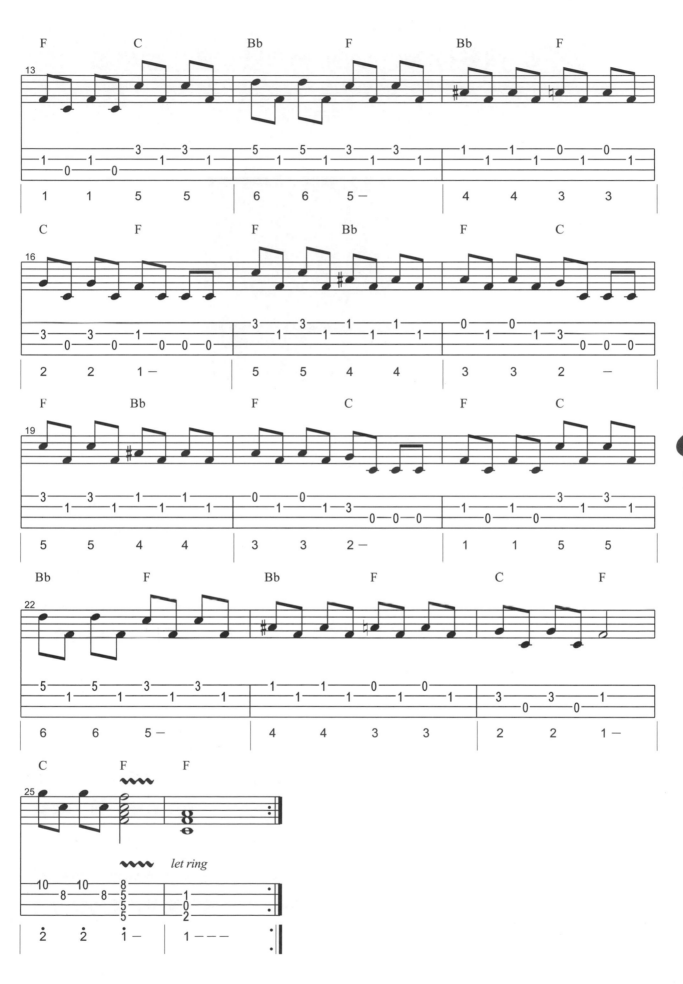

2-5 貝多芬 Beethoven 第九號響曲「歡樂頌（Ode to Joy）」

有關這一首曲子：）歡樂 開心 充滿喜悅的～　　📷 2-5

「樂聖」貝多芬（Ludwig van Beethoven 1770 － 1827）被認為是古往今來最偉大的作曲家之一。貝多芬為集古典主義大成的德意志作曲家，同時也是一位鋼琴演奏家。他所創作的九大交響曲與鋼琴協奏曲、奏鳴曲等等都是當今世上最有名的古典曲目，其中最著名的作品包括有「第三交響曲－英雄」、「第五交響曲－命運」、「第六交響曲－田園」、「第九交響曲－合唱」、「悲愴奏鳴曲」、「月光奏鳴曲」、、等等，我們現在仍然可以在各個大大小小場合中聽到這些作品，而我們這次要用烏克麗麗彈的是貝多芬第九交響曲－合唱的最後一章「快樂頌」。

d 小調第九交響曲「合唱」是貝多芬完成的最後一部交響曲，這個作品是古典音樂中最為人所熟知的作品之一，這首交響曲使用了**人聲**的配置，在當時也是史無前例的。尤其是最後一章「歡樂頌」充滿著歡樂與熱鬧的感覺：*啊！朋友，何必老調重彈！還是讓我們的歌聲匯合成歡樂的合唱吧！歡樂！歡樂！*名指揮家卡拉揚整理的版本，更以歡樂頌（Ode to Joy）之名成為歐洲聯盟的官方盟歌，可見歡樂頌旋律之動人與其重要的地位。

2-5. 貝多芬 Beethoven 第九號響曲「歡樂頌 （Ode to Joy）」
彈奏方式解說分享－

　　這首貝多芬的歡樂頌（Ode to Joy），我們與上一首樂曲同樣使用 F 大調音階彈奏搭配 F C A7 Dm 四個和弦，與小星星類似的編曲模式，在這一首歡樂頌讓你再熟悉一次，但注意**有許多地方為兩拍即換一和弦，並且速度上比上一首小星星要快上許多**，這些都是我們練習的重點，快慢都能彈，我們才能成為一個全方位的烏克麗麗樂手喔！

　　Aguiter 覺得很偉大的是雖然貝多芬在中晚期受到耳聾和各種病痛的困擾，卻仍然能夠從腦中的旋律寫出一首首偉大的樂曲，另外當那個時代的作曲家被認為只是一種接受委託進行創作的角色，貝多芬卻能轉而成為能夠藉音樂表達自己感情，透過演出和出版來獨立生活的藝術家，這些都是貝多芬留給後世音樂家正向影響的地方，誰還能說玩音樂的人就沒有前途呢？^^

歡樂頌（Ode to Joy）

貝多芬第九號響曲

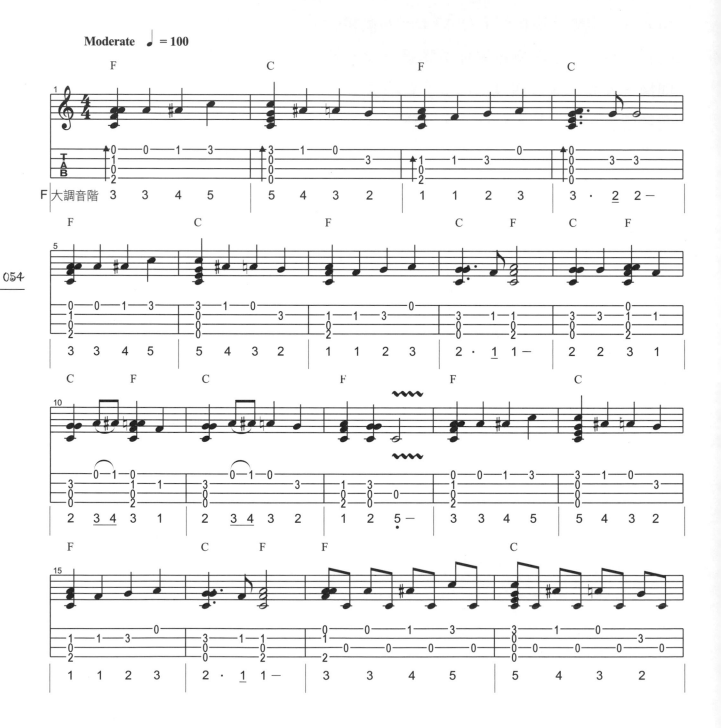

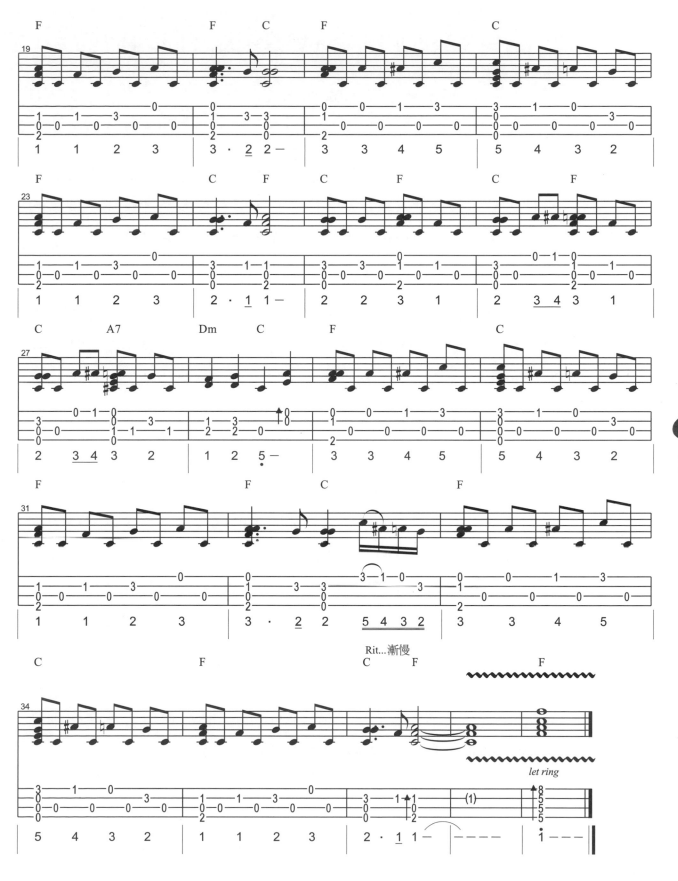

2-6. 貝多芬 Beethoven 給愛莉絲（Für Elise）
有關這一首曲子
：）浪漫 追求 愛慕的心情～　　　　　　　　🎞 2-6

上一首歌曲說到雖然貝多芬在音樂上的成就是如此偉大且無與倫比，甚至被後世人尊稱為「樂聖」，但在貝多芬才華洋溢豐富的一生之中，因為其抱病的身體、暴躁的脾氣加上當時嚴肅的社會風氣下，他的愛情卻是寂寞甚至可以說是失敗的、、

這首給愛莉絲（Für Elise）是在貝多芬逝世後才被人從遺物中發現的，據傳是貝多芬寫給一位名為特蕾塞·瑪爾法蒂（Therese Malfatti）表達愛意的一首鋼琴曲，不過貝多芬並沒有因此而得到渴望的愛情，而給愛莉絲（Für Elise）這首曲子原本應名為給特蕾塞（Therese），此乃因貝多芬字跡潦草所產生的美麗小誤會、、

這首貝多芬非常著名的鋼琴曲「給愛莉絲（Für Elise）」一相信應該是貝多芬除了交響曲以外最有名的曲子了。只要學過鋼琴的人一定有練過這一首曲目，而沒有學過鋼琴的人則會在每天傍晚要倒垃圾時的垃圾車音樂聽到過^^～『*快來快來快來倒垃圾～臭垃圾～破垃圾～～～～*』聽到這個聲音時我們就要提著家裏的垃圾拔腿追著垃圾車跑～～相信貝多芬地下有知的話也不會知道他的創作鋼琴曲會被用來當做垃圾車音樂吧！正因如此，這麼好聽的旋律在台灣可是無人不知無人不曉阿！XD、（另外一首垃圾車音樂則是特克拉·巴達捷夫斯卡-巴拉諾夫斯卡的「少女的祈禱」）

2-6. 貝多芬 Beethoven 給愛莉絲（Für Elise）
彈奏方式解說分享
－開始的和聲共鳴以及高把位的彈奏

　　這首貝多芬的「**給愛莉絲（Für Elise）**」拜台灣垃圾車之歌所賜，大街小巷幾乎沒有人沒聽過這首歌的，甚至還有許多人把旋律填上歌詞創作出許多歪歌～所以相信在彈奏上我們只要把 Aguiter 給你的樂譜好好的彈出來就會很像很好聽囉！

　　在彈奏上我們利用烏克麗麗具有特色的第四弦來搭配第一弦產生共鳴和聲，形成一個很好聽，看起來又頗具水準的小技巧，在音與音的共鳴處理上很重要才會好聽！

　　另外與前幾首樂曲不同的是，給愛莉絲運用了許多高把位的彈奏，讓大家熟悉一下烏克麗麗高把位的彈奏，演奏這首曲風也要保有輕快的感覺喔！

057

第 2 章　古典音樂篇—生活中的音樂時光

給愛莉絲（Fur Elise）

貝多芬 Beethoven

Am E7 C G

Moderate ♩ = 90

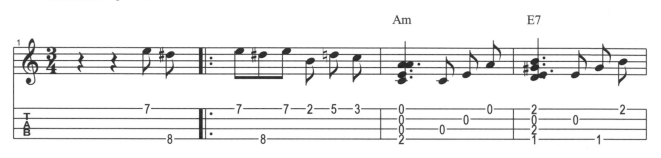

058

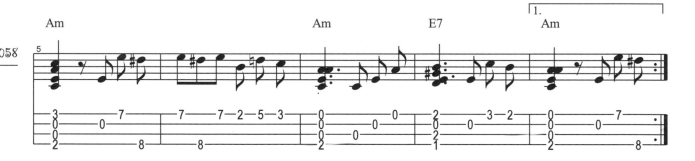

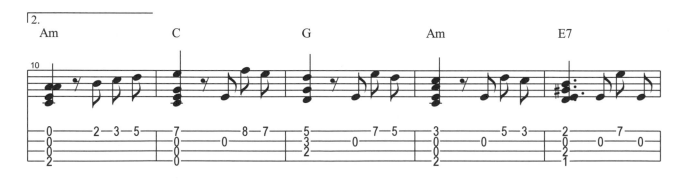

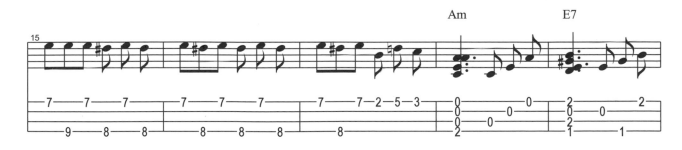

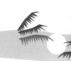

2-7. 威風凜凜進行曲（Land of Hope and Glory）
有關這一首曲子：）開闊昂揚 振奮人心 正向 有精神的～

愛德華・威廉・艾爾加爵士（Sir Edward William Elgar，1857-1934）

『歡迎來我們這一家，充滿歡樂的這一家～～～』^_^相信聽到這首歌的人一定都不陌生，這是日本超可愛卡通「我們這一家」的片尾曲，而這熟悉的旋律其實是古典音樂，由英國作曲家艾爾加（Sir Edward Elgar）所寫的**威風凜凜進行曲**（Pomp and Circumstance Marches）而來的喔！

　　愛德華・威廉・艾爾加爵士（Sir Edward William Elgar）是英格蘭浪漫派作曲家，艾爾加在早期只是擔任小提琴樂手的工作而已，一直到了 30 多歲才開始創作，而且在他 42 歲的時候，第一部交響樂作品「謎語變奏曲」獲得出版並在倫敦首演，才至此獲得成功，之後他的「威風凜凜進行曲」也是佳評如潮，就連英國國王和王后也出席他的音樂會，成為當時英國最成功的作曲家，之後還受封為「從男爵」。

　　這首「威風凜凜進行曲」的標題來自於莎士比亞的劇作《奧賽羅》，樂曲開闊昂揚、振奮人心的聲響，會讓人不由自主地隨音樂擺動身軀，當我們偶爾不如意時，不妨聽聽艾爾加爵士的「威風凜凜進行曲」，相信會讓人振作起來，提起精神迎向挑戰喔！～『*夕陽依舊那麼～美麗，啊 明天還是好天～氣！（跳起轉圈）*』\\^_^//

2-7. 威風凜凜進行曲（Land of Hope and Glory）
彈奏方式解說分享－學習滑弦音 Slide、切音、試著搭配歌曲做彈唱看看～

這首「威風凜凜進行曲（Land of Hope and Glory）」，我們使用基本的 C 大調音階搭配 C G G7 Am F D 這幾個常見的和弦做演奏，曲中除了使用前面所學到的各種技巧之外，我們再這邊多學兩個常用小技巧讓演奏更豐富好聽：

烏克麗麗進階彈奏小技巧

(1)滑弦 Slid（S）

「滑弦」是一個在弦樂器中很常見的技巧，英文為 Slide，譜上簡寫標示為「S」，在這首曲子第一小節（第一弦的第 3 格 Do 滑到第 5 格 Re）就可以看到。滑弦在彈奏上並不難，只要在彈音符的時候右手撥弦時左手不要放鬆滑到目的地的音，就可以產生滑音的感覺（見 DVD 示範）。

(2)左手切音

出現在譜上的第 7、10、13、17、21 小節的地方，左手在彈奏音符以後放開，讓聲音突然斷開，可以讓音樂比較活潑有節奏、律動感，在輕快的樂曲比較常見。

既然叫做「威風凜凜進行曲（Land of Hope and Glory）」，同學一定要用充滿正向能量、精神抖擻的感覺來彈奏這一首曲子喔！\\^.^//

威風凜凜進行曲

Music by Sir Edward Elgar

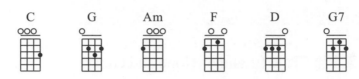

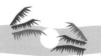

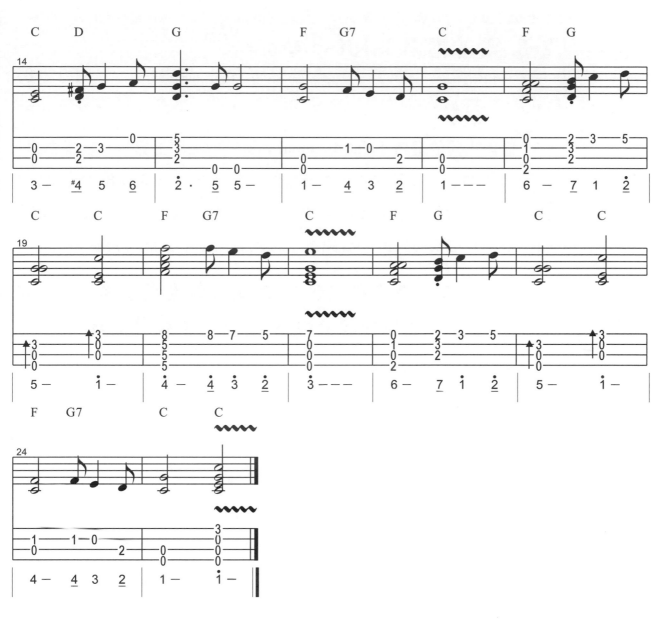

　　這首「愛的禮讚 Salut d'Amour」是艾爾加爵士另外一首最為世人所知的曲子，被改編的版本非常多，大家光看曲名可能會覺得沒有聽過，但只要一聽到旋律出來，相信就會「喔～原來是這首曲子阿！」在台灣最有印象的就屬歌手楊丞琳所唱的歌曲《**慶祝**》：

每個夢都得到祝福 每顆淚都變成珍珠
每盞燈都像許願的蠟燭 每一天都值得慶祝～

　　一聽就記住的旋律，事實上就出自於艾爾加的愛的禮讚（Salut d'Amour）這首充滿幸福感的曲子。

　　這首曲子的故事～作曲家艾爾加的妻子艾莉絲於西元 1888 年，在結婚前寫給艾爾加一首詩，艾爾加也為此詩譜上曲，曲名為 Liebesgruss〈Loves Greeting〉，即為《愛的禮讚》回贈給艾莉絲。後來由出版商以法文重新命名為 Salut d'amour，浪漫的故事與幸福的旋律，在我們手上標榜 Love & Peace 的 Ukulele 烏克麗麗一定也要學會彈出來的呀！～LOVE～

2-8. 愛的禮讚 Salut d'Amour
彈奏方式解說分享：

　　彈奏這段樂曲整體來說並不難，使用 F 大調音階搭配 F Gm7 G7 bB C7 D7 Dm A7 等和弦，在和弦的變化上比前幾首多，讀者要去學習以及習慣少用和弦的按法。

　　這首歌 Aguiter 有加入歌詞，第一次可以熟悉旋律與和弦及歌詞的搭配，第二次可以充滿愛意的把樂曲清楚的、浪漫的彈奏出來就會非常好聽，請彈給自己及喜愛的人聆聽吧！^^

愛的禮讚
Salut d'Amour

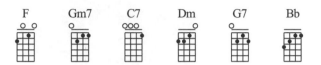

Music by Sir Edward Elgar

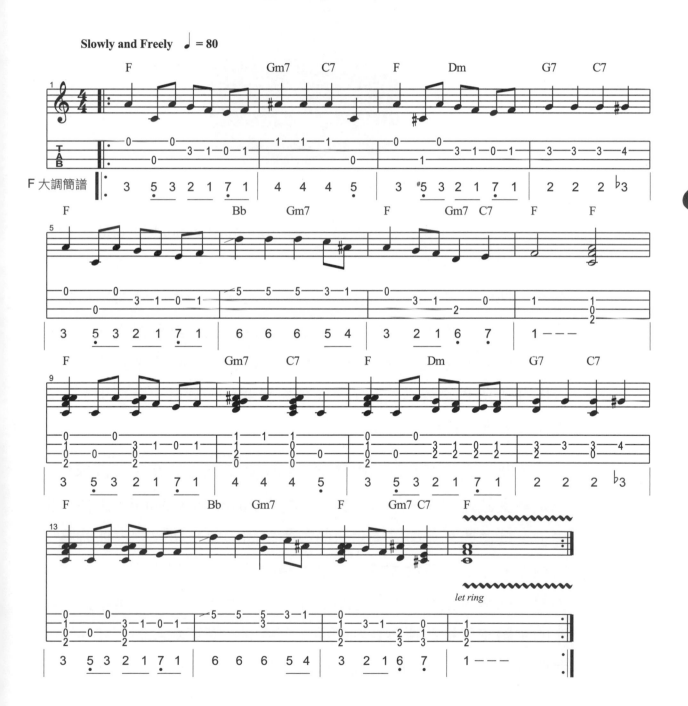

第2章 古典音樂篇—生活中的音樂時光

2-9. 新世界交響曲（From the New World）
一念故鄉
有關這一首曲子：）安靜 沉澱 充滿思念的～　　　2-9

　　安東寧・利奧波德・德弗札克（Antonín Leopold Dvořák，波希米亞，1841～1904）出生於布拉格，是捷克民族樂派非常著名的作曲家，他的音樂作品很巧妙地將捷克波希米亞的民謠音樂風格融入德奧形式的交響樂與室內樂作品中，形成一種很具有民族音樂的特色。德弗札克著名的音樂作品有第九交響曲《新世界交響曲》、《B 小調大提琴協奏曲》、《斯拉夫舞曲》、歌劇《露莎卡》，可以說是具多面向的一個音樂家。

　　德弗札克交響曲作品中最著名的當屬第九交響曲《新世界》，也是最受歡迎的曲子，副標題全名為 From the New World「來自新世界」，是德弗札克前往美國紐約市的美國國家音樂學院擔任院長後所創作的作品，新世界指的就是當時的美國，整首曲子也融合了美國黑人的傳統靈歌以及本身祖國捷克、波西米亞風格，其中第二樂章的主題旋律被改編為著名歌曲〈念故鄉〉而更為我們所知。這次我們就用手上的 Ukulele 烏克麗麗來彈彈這首我們從小就熟悉的樂曲～

2-9. 德弗札克 新世界交響曲－念故鄉

彈奏方式解說分享－

　　這首有名的德弗札克「新世界交響曲」，我們簡單的利用 C 大調音階與 C Dm Em F G7 Am 這國際六大和弦（**Aguiter 教你 8 堂課學會烏克麗麗**中有教喔！）來演奏，所有的概念與需要用到的技巧在 Aguiter 的第一本書與這章節的前面樂曲都教給你了，活用你的所學吧！相信你會得到玩音樂的樂趣的^_^，注意一下這首樂曲的附點部份，慢慢的有共鳴的彈奏就會很好聽囉！在演奏之外也可以用學到的和弦來唱唱這首「念故鄉」喔！

念故鄉，念故鄉，故鄉真可愛，
天甚清，風甚涼，鄉愁陣陣來。
故鄉人，今如何，常念念不忘，
在他鄉，一孤客，寂寞又淒涼。
我願意，回故鄉，重返舊家園，
眾親友，聚一堂，同享從前樂。

新世界交響曲
（念故鄉）

From the New World

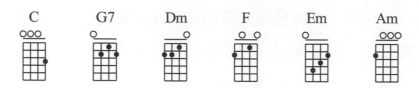

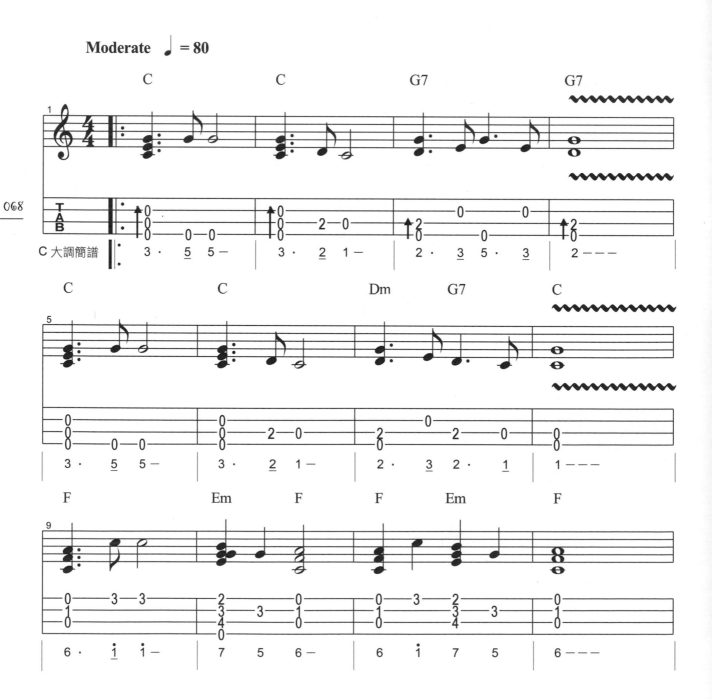

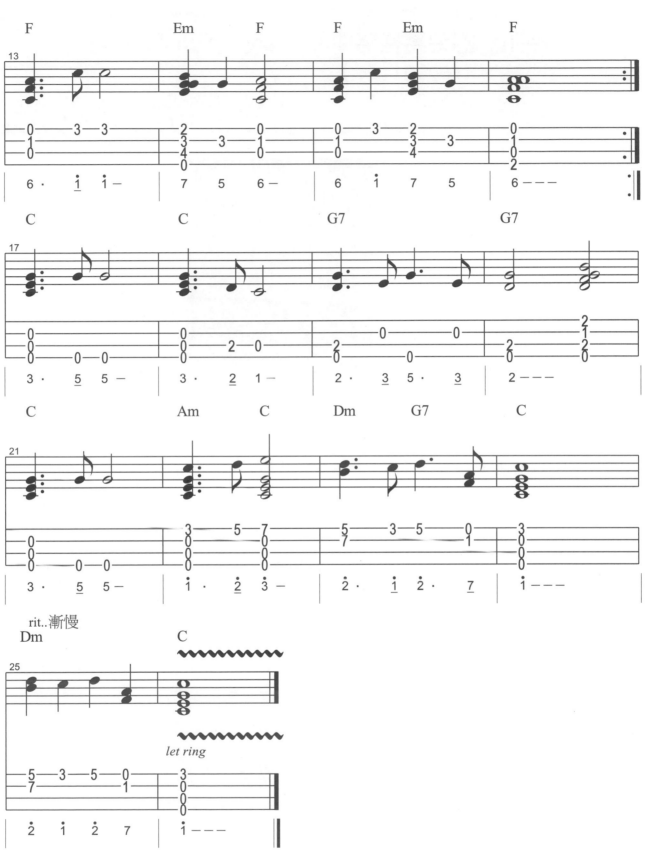

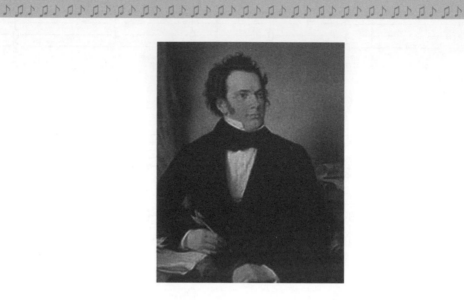

　　舒伯特（Franz Seraphicus Peter Schubert，1797 － 1828）是奧地利作曲家，早期浪漫主義音樂的代表人物。他的一生只活了 31 歲，卻創作出 600 多首歌曲、10 部交響曲、19 首弦樂四重奏、22 首鋼琴奏鳴曲以及許許多多其他作品，最著名的有第四交響曲「悲劇」、第五交響曲、第八交響曲「未完成」、第九交響曲「偉大」、鋼琴五重奏《鱒魚》、《魔王》、《美麗的磨坊少女》、《野玫瑰》、《流浪者》等等歌曲。與其他音樂家不同的是，舒伯特擅於對文學、詩歌填上旋律，讓文字與旋律之間得到最佳的和諧與美感，也因此舒伯特在藝術歌曲的領域上獲得最大的成就，有著「歌曲之王」的稱號。

　　舒伯特被後世的人們認為是一個懷才不遇的天才，可能與他本身脾氣溫順不擅推銷自己有關，所以儘管他的作品多且豐富，但在世時並沒有如貝多芬、莫札特般的那麼有名，而是在死後的大量遺作上發現他驚人的天才，公開演出後才造成極大的轟動而成名。

2-10. 舒伯特搖籃曲 Lullaby（Schubert Wiegenlied）

以搖籃曲開始 以搖籃曲結束～ 綜合以上所學 就能彈的好

在古典篇的最後一定要介紹的就是歌曲之王「舒伯特」了！舒伯特是 Aguiter 最喜歡的古典作曲家之一，與其他音樂家作品有點距離的感覺不同，他的樂曲旋律溫柔、溫暖且貼近人心，即使幾百年後的現在，聽起來依舊好聽舒服。

這首舒伯特搖籃曲為 4/4 拍子，原曲為降 A 大調，我們烏克麗麗以 F 大調旋律搭配和弦來演奏，照原曲要有緩慢的感覺，輕輕柔柔的，像慈祥的母親對著寶寶唱歌充滿愛意的感覺，彈奏上相信經過前面 9 首曲子的練習後，到了這一首已經不是難事囉！運用所學、掌握感覺，就可以彈的很好聽了～^_^

這首舒伯特搖籃曲是除了我們第一首彈的「布拉姆斯搖籃曲」之外最有名的一首，是舒伯特 19 歲時譜寫的，全曲中充滿對他去世的母親的思念之情，非常優美及感人，歌詞意義如下：

「睡吧，睡吧，我親愛的寶貝，媽媽的雙手輕輕搖著你，
搖籃搖你，快快安睡，夜已安靜，被裏多溫暖～
睡吧，睡吧，我親愛的寶貝，媽媽的手臂永遠保護你，
世上一切美好的祝願，一切幸福，全都屬於你～」

舒伯特搖籃曲

Schubert Wiegenlied

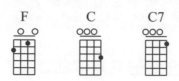

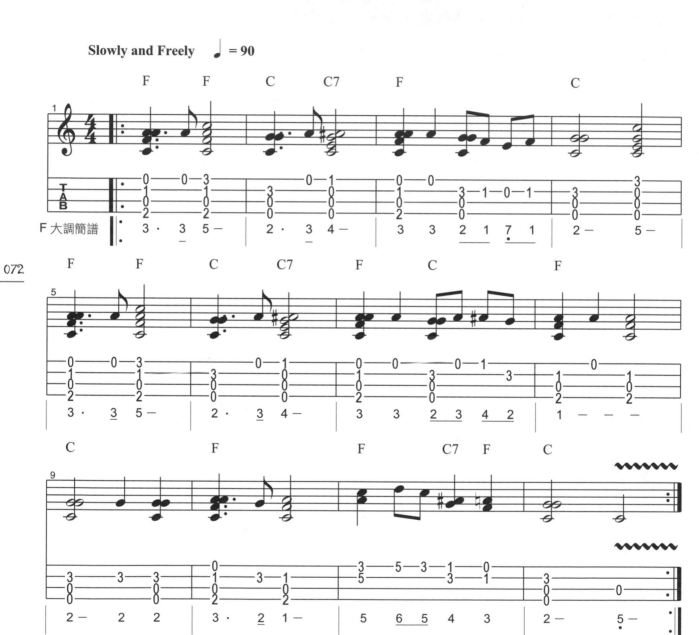

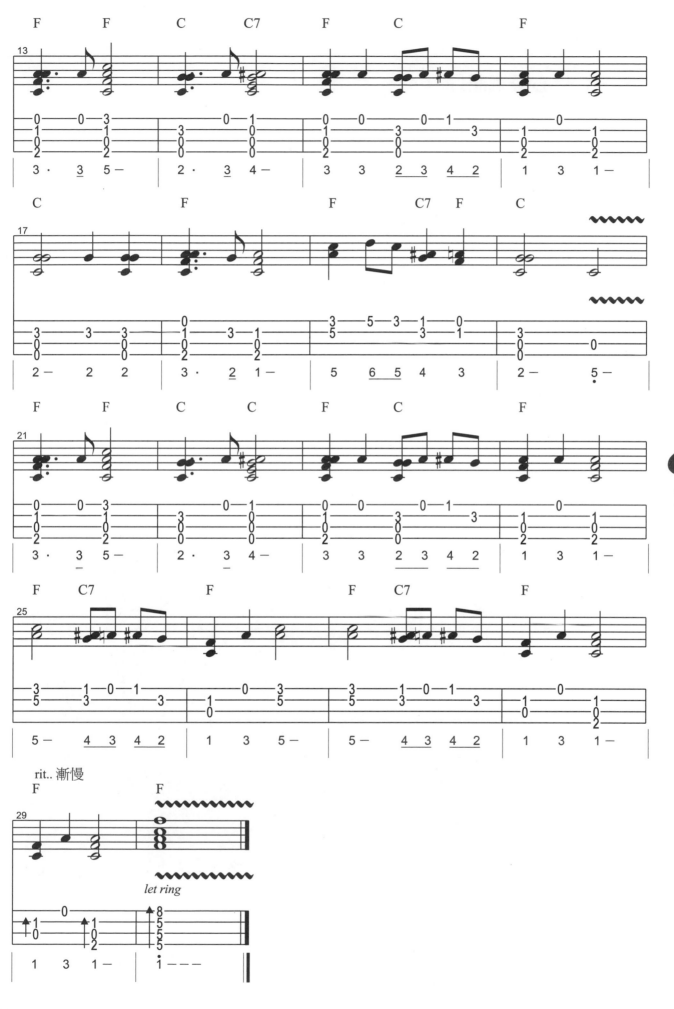

心得筆記📖：

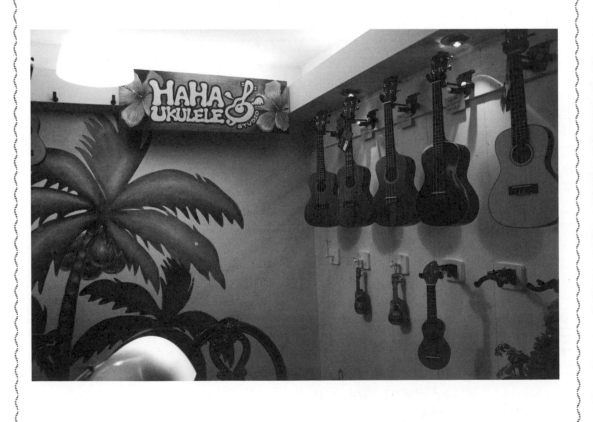

 小叮嚀

　　我們這章以搖籃曲開始，以搖籃曲結束，「搖籃曲」可能是我們出生以來所聽到的第一首歌曲，而有關搖籃曲 Lullaby 的由來：

　　「搖籃曲 Lullaby」是一種讓嬰兒安眠或停止哭鬧的歌曲，因為抱著嬰兒唱歌，所以音樂多是緩慢輕聲的，充滿著溫馨與愛意。搖籃曲英文名稱為 Lullaby，來源可能與聖經有關，聖經中遺棄亞當的第一個妻子莉莉斯（Lilith），是個引誘男人，拐帶兒童的女惡魔。於是母親們口唸咒語「Lilith Abi!」以保護其小孩。「Lilith Abi!」是希伯來語，意思是「莉莉斯，走開！」英文「lullaby」應是由此而來。

　　烏克麗麗 Ukulele 彈古典真的是很好聽吧！接下來一章 Aguiter 老師要教你用烏克麗麗彈奏民謠詩歌，節日慶典常聽到可以用的曲子喔！

第 3 章

 民謠詩歌篇——

 生活中的節日慶典與世界歌謠

在我們的生活中有許多民謠、詩歌如「望春風」、「野玫瑰」、「綠袖子」、「淚光閃閃」、「奇異恩典」、「普世歡騰」、「平安夜」、「聖誕鈴聲」、「生日快樂」、、等等許多樂曲，不論是音樂或是一起歌唱，都為我們的生命帶來豐富、見聞、和諧與幸福的感覺！

現在就讓 Aguiter 教你用烏克麗麗 Ukulele 這個被公認為充滿「愛與和平」的樂器來環遊世界，演奏這些生活上美麗的經典樂曲吧！GO！\\^_^//

第 3 章 民謠詩歌篇──生活中的節日慶典與世界歌謠

3-1. Joy To The World 普世歡騰　　　🎬 3-1
有關這一首曲子：）詩歌 愉快 和平 讚美 慶祝 歡樂的～

　　「**Joy To The World 普世歡騰**」是一首我們常常聽到的一首歌，尤其是聖誕節的時候，許多人一起齊唱讚美，十分壯觀與歡樂和諧。這首詩的作者華茲（Isaac Watts）是推動教會音樂的發起人，有鑑於在當時教會所唱的詩篇都屬沉悶的感覺，使人容易情緒低落，因此嘗試創作以較熱誠歡樂的方式來表達詩歌；在曲子方面有一說是改編自古典音樂作曲家韓德爾（George Frederick Handel）的神劇「彌賽亞」（Messiah）中的片段。

　　在上一章節古典音樂篇中，Aguiter 介紹了許多偉大的作曲家，**韓德爾**為其中之一，尤其在宗教音樂上的成就最為偉大，被喻為「神劇之父」。韓德爾的父親是外科醫生，從小雖然知道兒子有音樂天賦卻反對他從事音樂而讀法律，直到韓德爾在父親逝世後它才放棄法律轉而專心於音樂。Aguiter 相信許多朋友在成長的過程中也曾因背負了父母的期待而從事自己可能不是真的那麼喜歡的工作，但**請保持你的信念與熱誠**，或者現在、或者未來，只要熱情不滅，一定有讓天賦自由的時刻！^_^

回話術

使用三種「什麼」讓對方動搖

大聲說話會產生正向積極的印象

世茂出版／定價360元

在職場上總是被挖苦、諷刺，但為了五斗米又不能離職

3 種基本策略 ▼▼▼

想減少職場情感傷害，降低
心靈受創度，就必須知道的

無力化力
躲開、弱化
對方的攻擊

反擊力
回擊、還嘴
對方的攻擊

緩衝力
讓對方的攻
擊根本無法
傷害到自己

自分を守るためにちょっとだけ言い返せるように

擊退職場討厭鬼的

〈看著對方 左眼打招呼〉

高情商

〈一分鐘眨眼 十二次左右〉

拒當軟柿子！

司拓也——著　楊鈺儀——譯

世茂 世潮 智富 出版有限公司

新北市新店區民生路 19號 5樓　電話：(02)2218-3277　傳真：(02)2218-3239

世茂

3-1. Joy To The World 普世歡騰
彈奏方式解說分享一

這首歌曲不論是彈奏或是演唱，都會有令人生起希望、對未來充滿信心的感覺！多彈彈這首歌，我們內心會充滿正向能量，有信心的生活～

全曲烏克麗麗我們使用基本的 C 大調音階搭配 C F G G7 這幾個最常見的和弦做演奏，難度不高，只要注意附點的地方，以及第二章所學到的：有搥弦（H）、勾弦（P）要能夠彈出來，只要保持著輕鬆愉快的心情彈奏即可，建議第二次以後可以加入唱歌的部份喔！^_^//

Joy To The World 普世歡騰（歡樂和愛取代了罪與憂愁）：

Joy to the world, the Lord is come!	普世歡騰，救主下降！
Let earth receive her King;	大地接她君王；
Let every heart prepare him room,	惟願眾心預備地方，
And heaven and nature sing	諸天萬物歌唱，
And heaven and nature sing	諸天萬物歌唱，
And heaven, and heaven and nature sing.	諸天，諸天萬物歌唱。

Joy To The World 普世歡騰

歡樂和愛

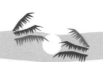

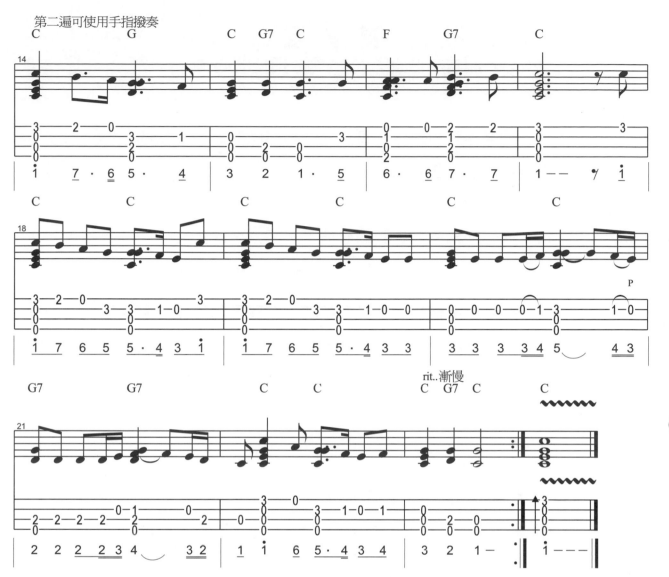

3-2. 台灣民謠～望 春 風
有關這一首曲子：）愛戀 期待的心情 　　　　　🎞 3-2

　　「望春風」是每一個台灣同胞都能夠朗朗上口的歌謠，即使是不諳台語的人也可以哼上幾句，可說是台灣歌謠的經典。望春風創作於 1933 年台灣還處於日治時期之時，作曲者鄧雨賢，作詞為李臨秋，歌詞描寫少女思春的心情，其靈感來源推究應是源自古代著作《西廂記》中「隔牆花影動，疑是玉人來」的意境。

　　每當思鄉情切、孤單寂寥時，望春風的旋律填滿人們內心的空虛，這首歌謠已然成為台灣最具代表性的一首歌曲之一，而 Aguiter 認為藉由彈奏樂曲進而認識我們的歷史與典故，更是除了本身音樂之外很有意義與有趣的一件事情！

獨夜無伴守燈下春風對面吹　十七八歲未出嫁看著少年家
果然漂緻面肉白誰家人子弟　想要問伊驚呆勢心內彈琵琶

想要郎君做尪婿意愛在心內　等待何時君來採青春花當開
聽見外面有人來開門甲看覓　月娘笑阮憨大呆被風騙不知

3-2. 台灣民謠～望 春 風
彈奏方式解說分享－認識五聲音階

在 Aguiter 的第一本 8 堂課學會烏克麗麗中，其實已經有收錄這一首歌，而在這本書的進階彈奏上，Aguiter 把它譜上和弦來做演奏，這樣的演奏可以搭配表演歌唱前的一個段落，讓聽眾進入望春風優美的旋律中再進入歌唱的部份，就可以得到很好的表演效果。

在這首曲子我們使用 F 大調音階搭配 F 大調家族和弦來演奏，使用的和弦數比較多，但因為曲子的速度較慢，所以彈起來並不會太難。之前說過 Ukulele 的音域接近人聲，所以彈奏單音也十分好聽，第一遍我們先感受一下純粹優美的旋律，第二遍疊上和弦會讓這樣的編曲感覺很有層次好聽，要注意聲音的延展性（彈滿拍）才會好聽喔！

烏克麗麗進階彈奏小技巧

※讓我們利用這首歌來認識一下「五聲音階」：

五聲音階是在國內外都很常使用的一組音階，由 Do、Re、Mi、Sol、La〈1，2，3，5，6〉組成，在中國古代稱為「宮、商、角、徵、羽」五個正音，廣泛的使用在許多歌曲或是樂器的 Solo 獨奏上，比較有名的有「望春風」、「浪人情歌」、「奇異恩典」、、等等許多知名歌曲，大家也可以玩玩這五個音看看，不同的排列組合可以創作出許多歌曲，發揮一下創意試試看！^^

望春風

台灣民謠

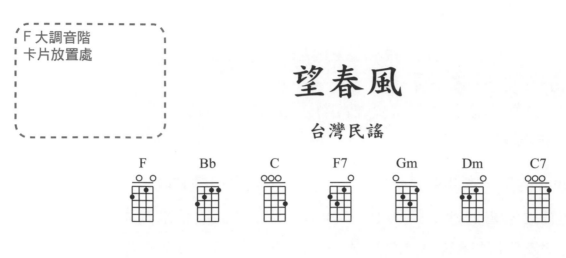

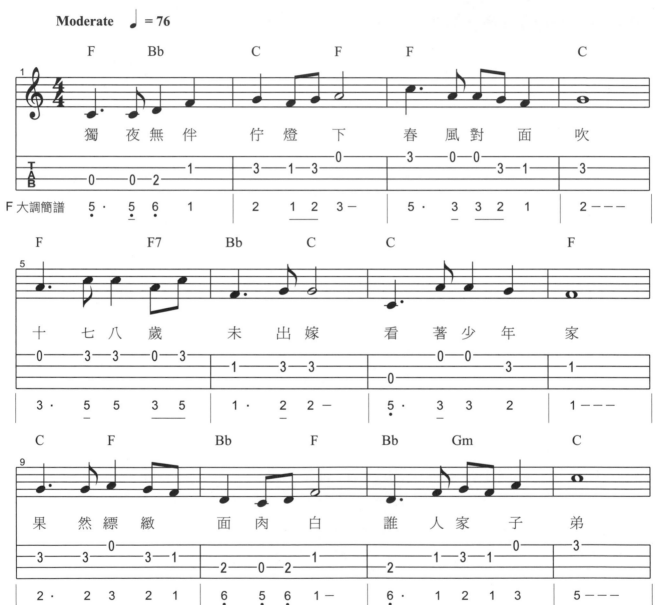

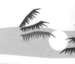

3-3. 英格蘭民謠～綠袖子（Greensleeves）
有關這一首曲子：）旋律雋永 深情款款的感覺
適合上台的表演曲目 📷 3-3

作者　但丁・加百列・羅塞蒂

　　綠袖子（Greensleeves）為一首傳統的英格蘭民謠，古老在16世紀就已經開始流行於英格蘭民間。許多人可能不知道曲名，但相信只要旋律一出來，大家馬上就會有『喔～原來是這一首阿！』的反應～

　　綠袖子這首曲子的由來至今仍有許多說法，其中一個比較廣為流傳的版本，是英王亨利八世作給其愛人安妮・博林王后表達愛意，綠袖子表示「將自己的衣袖上套著情人的袖子」，代表向人宣告自己深深地愛上她！

　　綠袖子這首曲子在國內外不管是原旋律或者是填詞、改編的版本不盡其數，可見此曲的動人程度，全曲適合在室內大小各種節慶表演場合演出，古典優雅的旋律襯托之下往往能讓表演者與聆聽者感受到一股濃厚的情意，彷彿在訴說一段浪漫的愛情。

Alas my love, you do me wrong
To cast me off discourteously
I have loved you all so long
Delighting in your company

感受一下這種情境後讓我們用烏克麗麗深情款款的把她彈出來吧！

3-3. 英格蘭民謠～綠袖子（Greensleeves）
彈奏方式解說分享－三拍子彈法、小調、利用第四弦做和聲的小技巧、泛音的學習

　　綠袖子（Greensleeves）這首曲子旋律非常優美好聽，也很適合做為上台表演的曲目，所以彈奏時請帶著美麗的心情來彈喔！全曲以 3 拍子進行，以 A 小調音階（**Aguiter 第一本書中的第二堂課有提到**）搭配 Am E7 C G 四個和弦彈奏，只要掌握住 3 拍子及附點的感覺，可以很穩的把她彈出來就很好聽了。

　　這首歌可以利用烏克麗麗具有特色的第四弦來做和聲共鳴，不僅在手指彈奏上比較簡單，所得到的和聲也比較好聽喔！這種利用烏克麗麗第四弦的小技巧琴友也可以運用在別首歌中試試看，有時候會有令人驚喜的感覺！

烏克麗麗進階彈奏小技巧

　　「泛音」的學習：在綠袖子（Greensleeves）這首曲子的最後結尾的一小節，我們用了一個「**泛音 Harm.**」的小技巧，泛音，英文稱為 Harmonics，在聲學和音樂中指一個聲音中除了基頻外其他頻率的音，我們這裡彈奏泛音，可以讓結尾有持續聲響、給聽眾餘韻裊裊的感覺。烏克麗麗的彈奏方式是：將左手手指平放在琴的銅條（琴衍）上方的弦上不要用力，在右手撥弦時左手很快的離開弦，可以得到一個具延音的高音。這種彈法需要多練習幾次，才能順利彈出泛音的感覺（見影音 DVD 示範）。

綠袖子 Greensleeves

英格蘭民謠

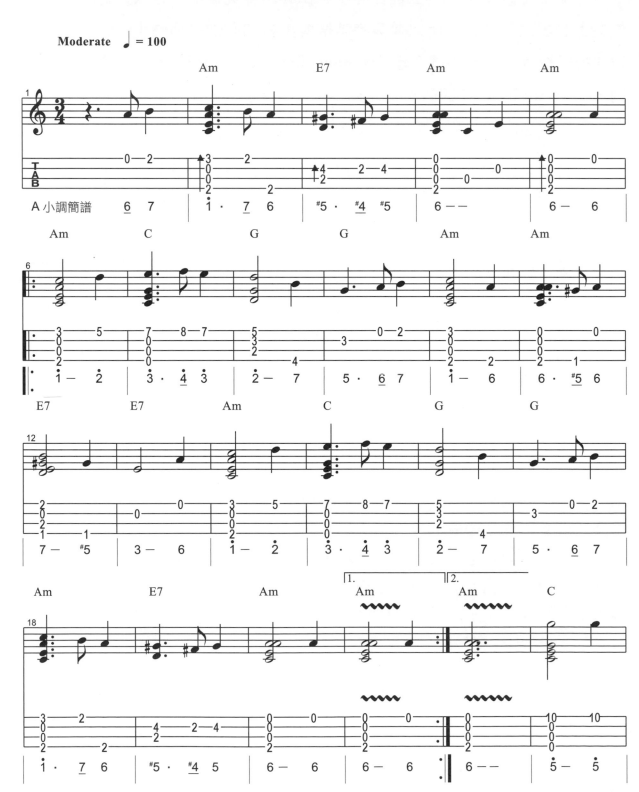

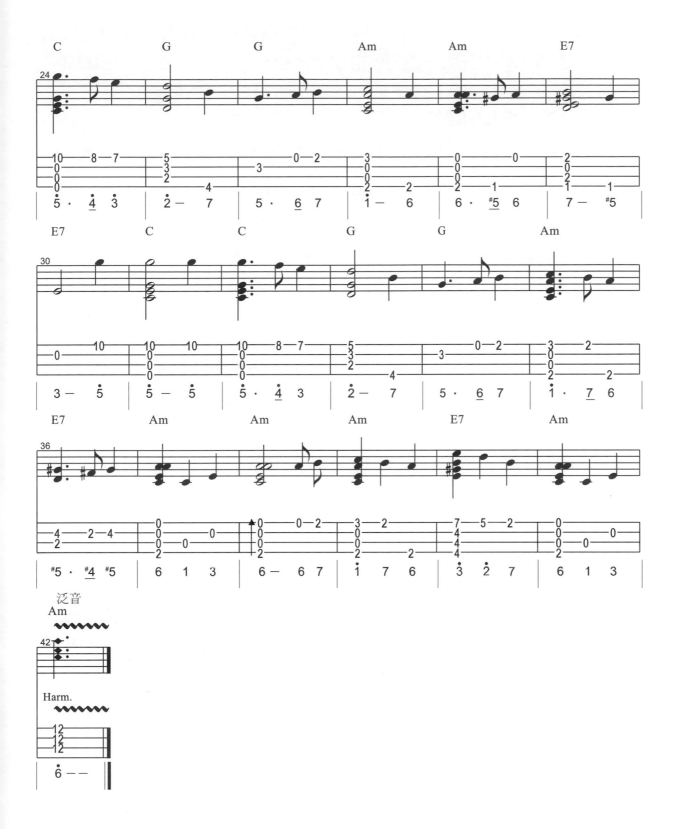

3-4. 野玫瑰（演奏曲）

有關這一首曲子：）橫跨古典、民謠與流行～清新
愛慕的感覺

　　這首由「歌曲之王」舒伯特（Franz Schubert）譜曲的「野玫瑰」是一首很特別的曲子，應該是旋律簡單易記又好聽的關係，因此在古典、民謠與流行的曲子中都可以見到它的身影，大家印象最深的應該就是電影「海角七號」當中茂伯所彈以及最後主角阿嘉所唱出來的野玫瑰，當時可是感動了許多人呢！

　　有關「野玫瑰」歌曲的由來有一個溫馨的故事：有「歌曲之王」之稱的音樂家舒伯特（Franz Schubert），有一日在教完鋼琴課的回家路上，在一舊貨店的門口看見一位穿著破舊的小孩手持一本書及一件舊衣服要賣來換錢，舒伯特見狀起了同情心，雖然自己身上的錢並不多，卻將所有的錢與小孩交換了那本書，接過來一看是作家哥德的詩集，隨手一翻就看到了「野玫瑰」這首詩：「*男孩看見野玫瑰 荒野上的玫瑰*」～

　　頓時間舒伯特靈感湧現，腦海中的旋律不斷湧出，「*清早盛開真鮮美 急忙跑去近前看 愈看愈覺歡喜 玫瑰玫瑰紅玫瑰 荒地上的玫瑰*」而成就了一首曠世佳作！

3-4. 野玫瑰（演奏曲）
彈奏方式解說分享－右手手指的分解彈法撥奏

在 Aguiter 的第一本教學書當中第二堂課其實就已經有收錄了野玫瑰一曲，只是當時是以基礎的單音旋律的模式彈奏，在這裡我們將這首好歌進階的配上伴奏來形成一首更好聽的演奏曲目。

演奏這首曲子時，我們使用 C 大調音階配合 C D D7 Dm F G G7 這些和弦，使用的音階與和弦都比前幾首用的多，大家可以藉此熟悉更多升降音與和弦按法；除此之外，因為使用分解和弦彈奏，所以一定要注意要讓弦律音比和弦清楚（輕重音不同，彈主弦律的音用力一點點），這一點在樂器的獨奏演奏上是很重要的！

之前 Aguiter 提過彈奏烏克麗麗有一指法、二指法、三指法、四指法等等，這一首「野玫瑰（演奏曲）」我們就來練習使用右手手指四指法的撥奏，Aguiter 覺得不僅適合這首曲子，另一方面也可以幫助琴友更加熟悉我們的每個手指，增加手指的靈活度喔！

野玫瑰（旋律歌詞版）

Heidenrosiein

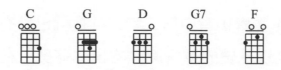

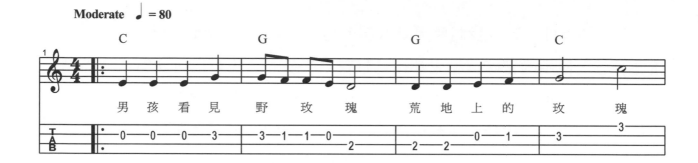

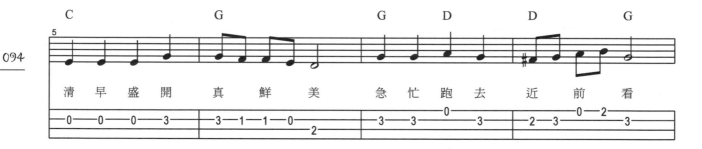

094

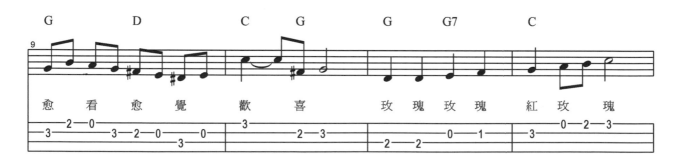

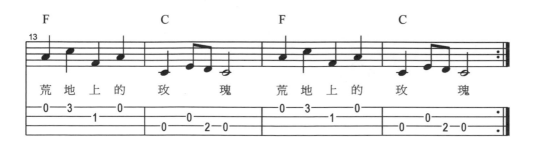

野玫瑰（演奏曲）

Heidenrosiein

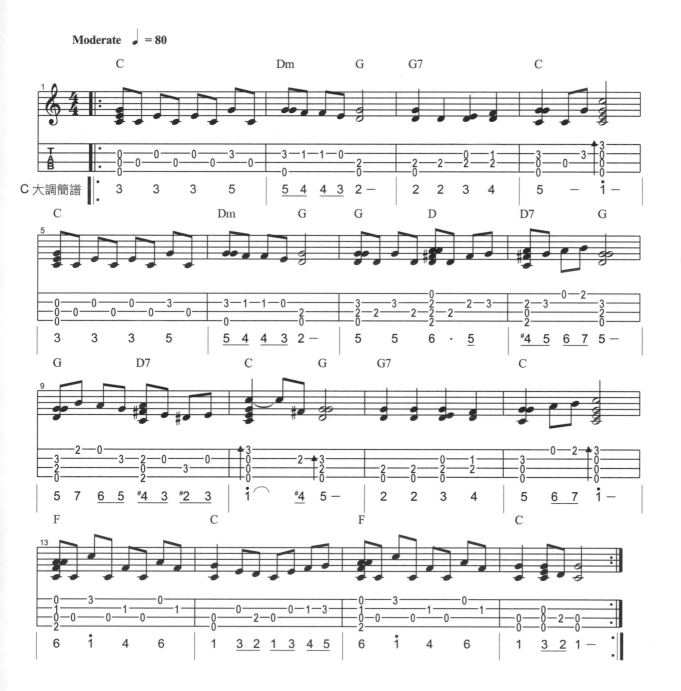

第 3 章　民謠詩歌篇—生活中的節日慶典與世界歌謠

3-5. 平安夜（Stille Nacht）

有關這一首曲子：）詩歌 聖誕節 平安喜樂的心情～

　　每年的 12 月 24 日聖誕節前夕被稱為「平安夜」Stille Nacht，這一晚是耶穌基督誕生的晚上，在曠野看守羊群的牧羊人突然聽見天上傳來了聲音，告訴他們耶穌降生的消息，後來人們就在平安夜的晚上報佳音傳講耶穌降生的福音。在基督教的社會中，到了平安夜這天，每家都要擺放聖誕樹，晚上全家人團聚一起吃飯唱著聖誕歌曲，並且互相交換禮物，表達內心的愛與祝福感恩，並起祈求來年的幸福，是個非常溫馨有意義的節日。

　　這首「平安夜（Stille Nacht）」是一首每個人都會聽到的聖誕歌曲，原始歌詞為德文，曲是奧地利的 Franz Gruber 所完成，流傳到今日已經有數十種語言與歌曲版本，即使不是在聖誕節的時候，哼著旋律唱著歌曲，都能從內心感受到深深的平安幸福的感覺！用我們的烏克麗麗來彈——當然超好聽！^_^

3-5. 平安夜（Stille Nacht）

彈奏方式解說分享－三拍子 聲音共鳴很重要！

Ring together～

　　這首「平安夜」在演奏上並不難，旋律簡單而且速度不快，同學只要穩穩的彈出來就會很好聽！全曲使用C大調音階配合 C Dm F G7 四個和弦彈奏，注意是三拍子的歌曲，附點的地方要彈出來，另外在曲子後面有一些使用高把位和弦的地方，可以藉這首曲子把它學起來喔！

　　在彈奏這種寧靜安詳的曲子時，保持聲音的共鳴是很重要的，在彈奏時要把拍子彈滿不要讓聲音斷開，在琴譜標示「let ring」或「ring together」都是要彈出這種共鳴的感覺。在兩次的旋律之中，第一次可以使用姆指的琶音彈奏，第二次可以使用指法來彈，加上歌唱也都會很好聽：

Silent night Holy night　　　　　平安夜，聖善夜

All is calm all is bright　　　　　萬暗中，光華射

'Round yon virgin Mother and Child　照著聖母也照著聖嬰

Holy infant so tender and mild　　多少慈祥也多少天真

Sleep in heavenly peace　　　　　靜享天賜安眠

Sleep in heavenly peace　　　　　靜享天賜安眠～

平安夜（Stille Nacht）

詩歌

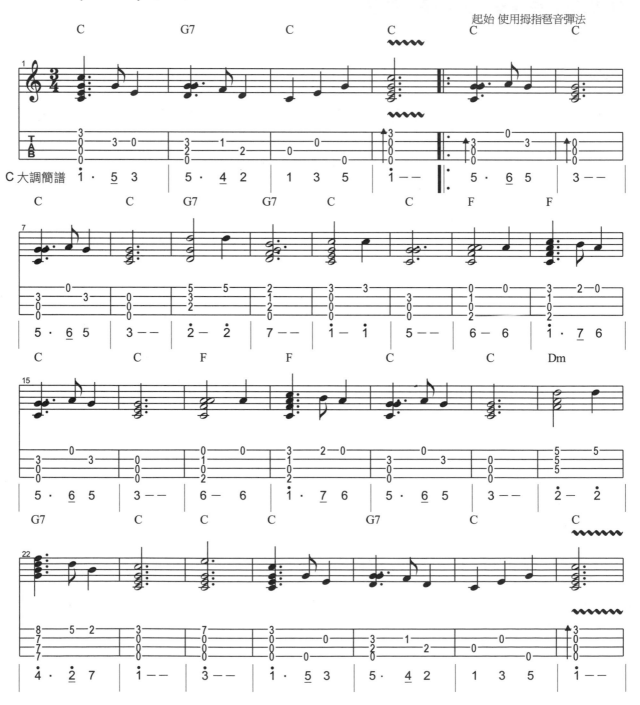

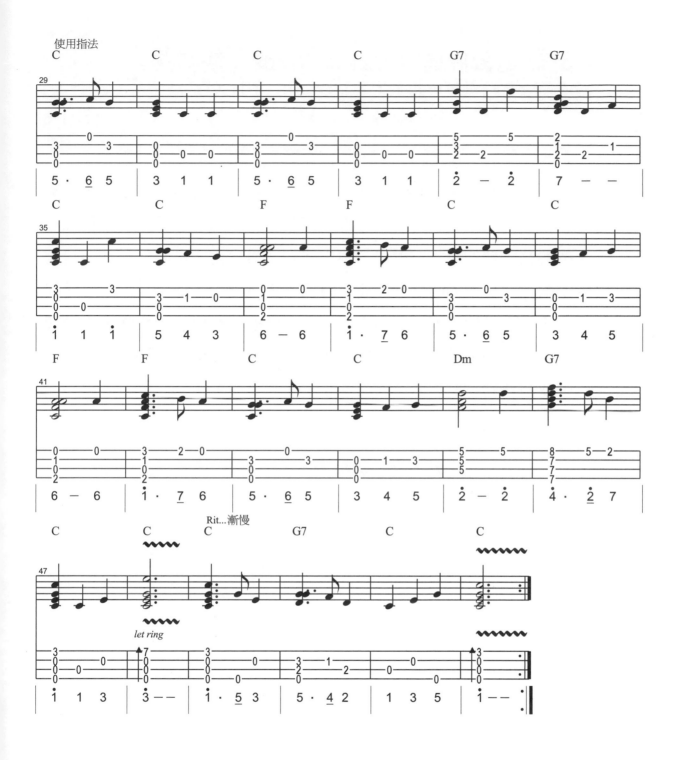

3-6. 奇異恩典 Amazing Grace（演奏曲）
有關這一首曲子：）詩歌 自由 內心軟弱時
擁有信心與希望～　　　　　　　　　📷 3-6

　　奇異恩典（Amazing Grace）是最著名的基督教聖詩之一，有關這首歌曲有個故事由來：在西元 1748 年的約翰‧牛頓是一艘奴隸船的船長，他的船隻在返家的途中遇到了暴風雨，當時他在航海日誌中寫道：「他的船處在即將沉沒的重大危險中，他喊道「主憐憫我們！」之後他的內心逐漸走向光明～度過暴風雨後，約翰‧牛頓和奴隸貿易切斷了關係並且當了牧師，加入了威廉‧威伯福斯領導的反奴隸運動，所以這首歌也有廢奴與自由的意義。

奇異恩典 何等甘甜 我罪以得赦免
前我失喪 今被尋回 瞎眼今得看見
如此恩典 使我敬畏 使我心得安慰
初信之時 及蒙恩惠 真是何等寶貴～

　　唱著這歌詞時，內心的軟弱、愧疚、失落、、等等負面的感覺，我覺得慢慢得到了釋放，並且重新得到了希望！

3-6. 奇異恩典 Amazing Grace（演奏曲）
彈奏方式解說分享－

　　這首「奇異恩典」在演奏上與上一首「平安夜」一樣並不難，旋律簡單而且速度不快，同學只要穩穩的彈出來就會很好聽！

　　全曲使用 F 大調音階配合 F bB C 三個和弦彈奏，注意是三拍子的歌曲，在曲子的最後有使用高把位和弦結尾的地方，在前面的歌曲這種手法已經出現很多次，同學要確實把它學起來。

　　在彈奏這種充滿寧靜安詳的曲子時，保持聲音的共鳴是很重要的，在彈奏時要把拍子彈滿不要讓聲音斷開，在兩次的旋律之中，第一次可以使用姆指的琶音彈奏，第二次可以使用指法來彈，加上原本的歌詞來歌唱也都會很好聽！試試吧～建議反覆多彈幾次，會有心靈療癒的效果～^^

第3章　民謠詩歌篇─生活中的節日慶典與世界歌謠

奇異恩典 Amazing Grace

詩歌

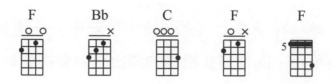

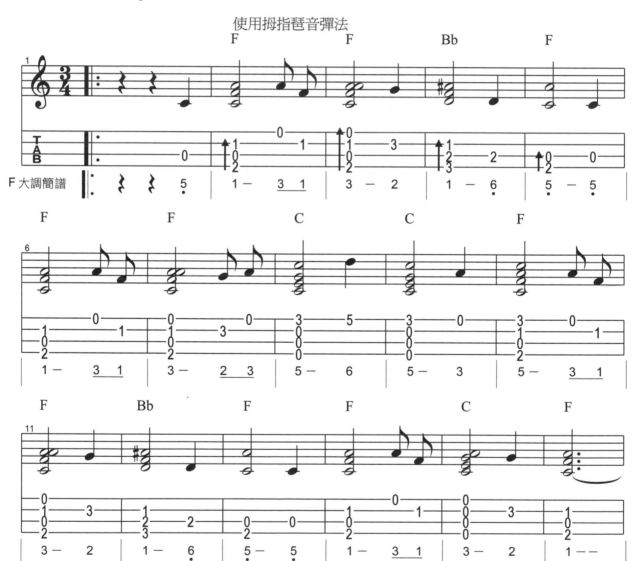

使用右手分解指法

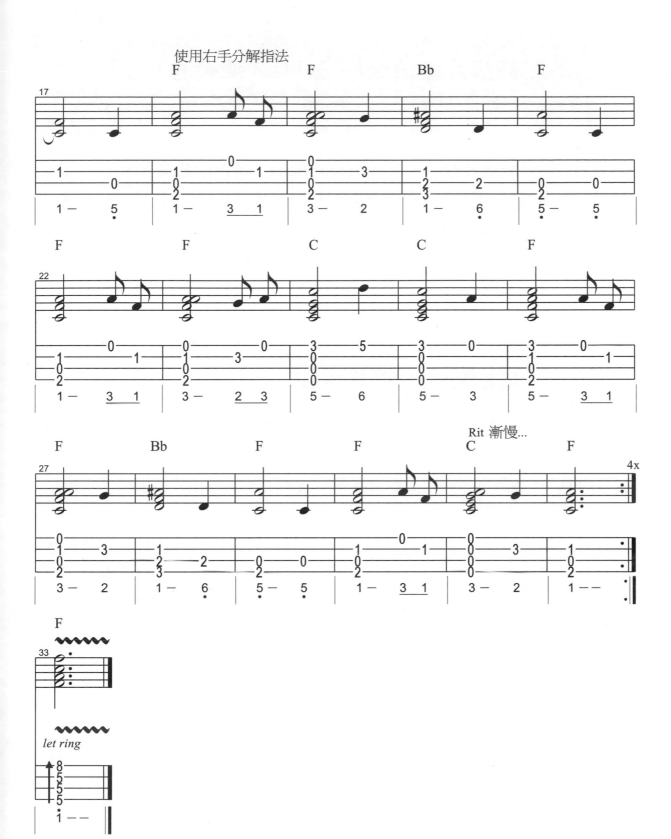

3-7. 聖誕鈴聲 Jingle Bells（演奏曲）

有關這一首曲子：）聖誕節 歡欣 慶祝的心情～　　📷 3-7

「聖誕鈴聲」原名為 Jingle Bells，可以說是最有名的一首聖誕歌曲，簡單活潑的旋律，讓即使還不識字的小朋友都能夠朗朗上口，讓我們輕鬆愉快的演奏與彈唱，感受一下歡欣慶祝的心情 ^_^！

烏克麗麗進階彈奏小技巧

彈奏方式解說分享－利用節奏方式帶出旋律的演奏方式

「聖誕鈴聲 Jingle Bells」全曲使用簡單的 C 大調音階搭配 C F G G7 和弦演奏，與前面幾首演奏不同的手法，因為這首歌要表現出活潑律動的感覺，所以利用刷節奏方式帶出旋律的演奏方式來彈，與單純使用指法演奏又有不一樣的感覺！這種彈奏法在往後遇到需要有律動活潑輕快的歌曲時很常使用，同學可以利用這首簡單的歌曲來學習這個技巧，彈奏時帶到弦數的控制是很重要的喔！當然，加上原本的歌詞來歌唱也都會很開心好聽～

叮叮噹　叮叮噹　鈴聲多響亮

你看他不避風霜　面容多麼慈祥

叮叮噹　叮叮噹　鈴聲多響亮

他給我們帶來幸福　大家喜洋洋

大家喜洋洋！\\^.^//

聖誕鈴聲 Jingle Bells

聖誕節

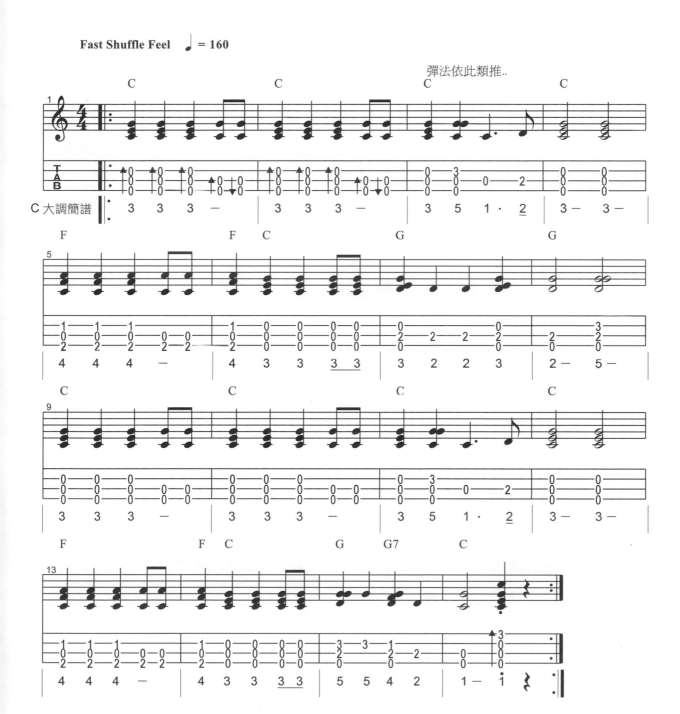

這是一首很常聽到的曲子，充滿了和平與讚美的感覺。

這首「神讓世界都歡欣」因為有低音 7 B（Si）、低音 6 A（La）、低音 5 G（Sol）這些音，又有高音 1 C（Do），所以就用 Low G 的烏克麗麗來演奏，不僅比較方便好彈，又可以讓我們體會一下另外一種不同的烏克麗麗感覺喔！彈奏這首曲子時要注意 3 連音以及音符的連貫，斷斷續續的旋律可是不好聽的喔！剛開始速度可以放慢彈，等到熟悉後就可以自己隨心所欲控制速度了。

106

🎸 烏克麗麗進階彈奏小技巧

在這裡 Aguiter 介紹一下有關 Low G 的烏克麗麗：「Low G 的烏克麗麗」就是把原本烏克麗麗的第四弦 G 換成低音的 G 弦（一般烏克麗麗店都可以買的到琴弦），如此一來在最常彈的 C 大調時，彈奏到第三弦的 C（Do）之下還可以往低音彈奏到低音 7 B（Si）、低音 6 A（La）、低音 5 G（Sol）這些音而不需要刻意高八度彈或是轉調。有的 Low G 後的烏克麗麗彈起來會有小古典吉他的感覺，低音也會比較豐富。

有關 Low G 與 High G 烏克麗麗都有不同的擁護者，也有不同的音樂大師使用 Low G 與 High G 的烏克麗麗演奏，有的人覺得有了 Low G 音域更廣也比較溫柔點，有的人覺得 Low G 烏克麗麗就不再是烏克麗麗了！因為第四弦的 High G 才是烏克麗麗真正的特色～

有關這個爭論，還是老話一句：「音樂好聽最重要！^^」不管是 Low G 或 High G 烏克麗麗都有她迷人的地方，不要把視野狹隘了！你可以有兩把烏克麗麗，一把 High G 一把 Low G 可以演奏出更多不一樣感覺的音樂，這樣也很好的。^_^

C 大調音階
卡片放置處

使用 Low G
烏克麗麗

神讓世界都歡欣

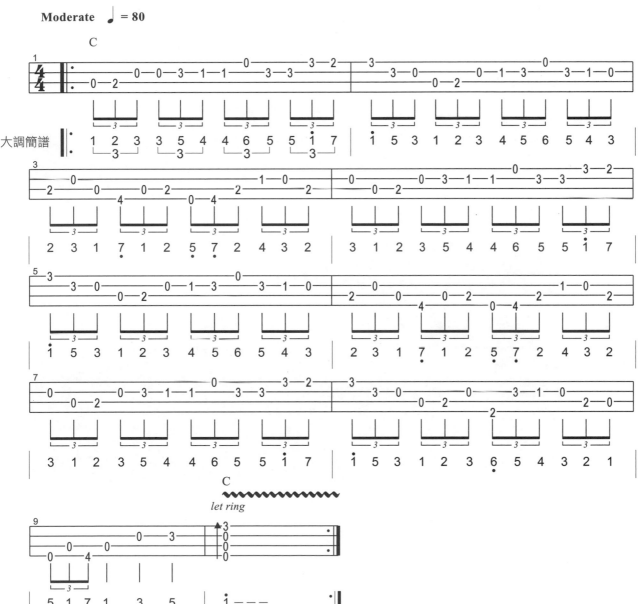

第 3 章　民謠詩歌篇—生活中的節日慶典與世界歌謠

3-9. 淚光閃閃（淚そうそう）（完整演奏曲）
有關這一首曲子：）思念 仰望 希望的心情～　　　📷 3-9

　　這是一首會讓人重新擁有希望力量的曲子，在 2001 年由夏川里美演唱的版本而著名，有著濃濃的沖繩民謠風格。「淚光閃閃」在沖繩方言意思是<u>眼淚一顆顆地掉落</u>，鼓勵人們想哭的時候可以盡情地哭，在哭完以後被淚水沖洗過的純淨心靈會浮現希望，我們就可以重新面對明天，有勇氣克服一切逆境！

3-9. 淚光閃閃（淚そうそう）（完整演奏曲）
彈奏方式解說分享－更細膩的編曲以及運用所學
建立個人程度與風格～

　　這首「淚光閃閃」在「Aguiter 的教你 8 堂課學會烏克麗麗」中已經有教過了，其知名的程度相信同學都不陌生。在同一首曲子中，「編曲」就如同化妝師般，可以將樂曲簡單彈，也可以將樂曲弄的龐大且複雜。如果你在之前的演奏都 ok 了，不妨自己編寫歌曲的前奏、間奏、尾奏來讓音樂更豐富喔！

　　「淚光閃閃」全曲以 F 大調音階搭配 F 大調家族和弦彈奏，與之前版本不同，Aguiter 在這首曲子再加入了完整的前間尾奏以及之前彈奏上新學到的搥、勾、滑弦、雙音等等左右手技巧，讓歌曲成為更豐富完整的一首演奏曲，上台表演～ok 的！^__^

Aguiter 小叮嚀：建立起個人的程度與彈奏風格～

　　同學們學到這裡，Aguiter 建議除了照著譜彈之外，你也可以運用所學，適時的加入一些學到的左右手技巧，就可以彈出聽起來更加豐富且有水準的樂曲！同樣的依照這樣的觀念自行運用去做每一首曲子的編曲，可以讓你程度更上一層樓，並且漸漸的就會有個人的音樂風格了！放膽的嘗試看看吧！

第3章　民謠詩歌篇－生活中的節日慶典與世界歌謠

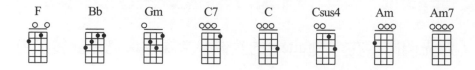

涙光閃閃（涙そうそう）

（完整演奏版）

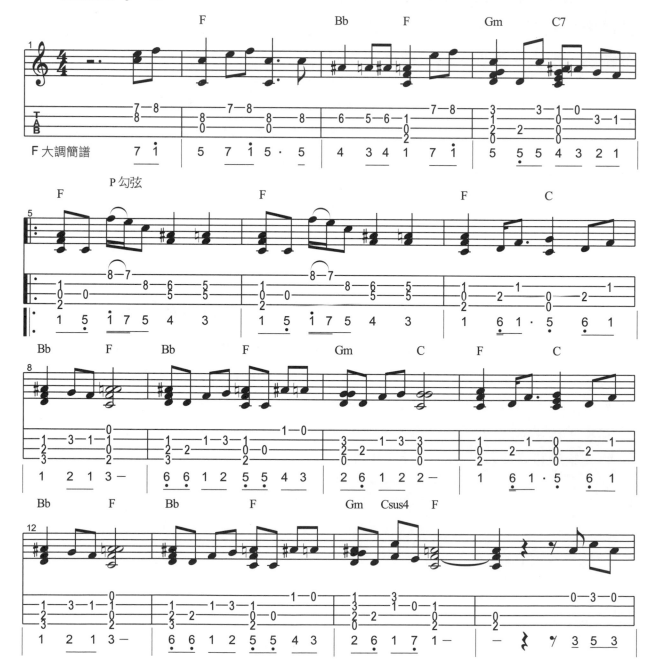

F 大調音階
卡片放置處

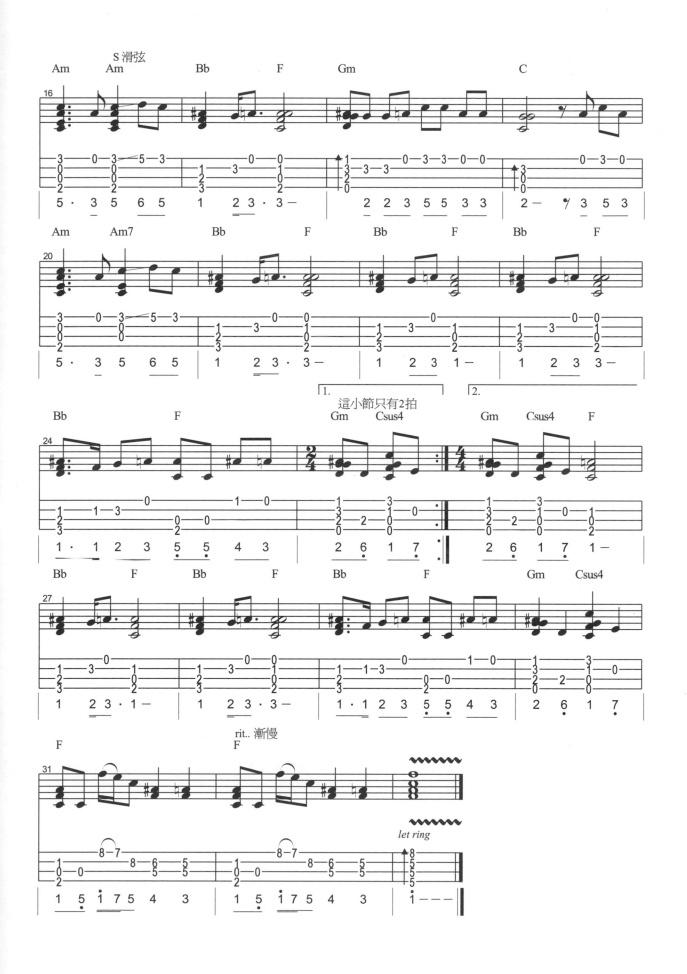

第 4 章

 經典金曲篇——

 不會被遺忘的時光

我們的生活中每天都有新的歌曲誕生，有時候出現的快，快到我們還沒有記起來，也很快的消失了、、

然而，真正好聽的歌曲、很有意義的歌曲，所謂的「經典」卻永遠不會被遺忘，即使過了幾十年，甚至百年，相信還是會被人們所傳唱～

這一個章節中，就讓我們用烏克麗麗 Ukulele 來演奏這些好聽雋永的歌曲吧！

～烏克麗麗 Ukulele 彈經典金曲～
生活中的經典旋律

115

第4章　經典金曲篇—不會被遺忘的時光

　　「祈禱」這首歌曲在國內最廣為人知的是歌手翁倩玉所唱的版本，原旋律來自日本的地方民謠搖籃曲「竹田の子守唄」，之後由翁炳榮先生填上充滿正向意義的歌詞：

<div align="center">

讓我們敲希望的鐘　　多少祈禱在心中

讓大家看不到失敗　　叫成功永遠在

讓歡喜代替了哀愁　　微笑不會再害羞

讓貧窮開始去逃亡　　快樂健康留四方

讓世間找不到黑暗　　幸福像花兒開放

</div>

　　由於唱起來給人帶來充滿正向與希望的感覺，所以很多場合都會聽的到，也有許多歌手的翻唱版本，在我們偶爾內心憂愁軟弱時，不妨拿起烏克麗麗彈彈這首歌，相信會有一股希望的感覺出來，更有勇氣與力量！

4-1. 祈 禱 ～1975
彈奏方式解說分享一

　　這首歌曲使用 F 大調音階搭配 F Gm bB C Dm 和弦演奏。在第一次的時候 Aguiter 以彈奏單音搭配具有正向意義的歌詞歌唱，將情緒鋪陳出來之後，再開始加上和弦演奏。

　　右手彈奏方面，使用姆指琶音及手指的分解彈法就會很好聽喔！（可見 DVD 講解示範）

Aguiter 與同學共勉：

　　大家都害怕失敗，但失敗其實可以被看到，重要的是我們看待失敗的態度——

　　如果能從失敗之中提取經驗，修正且進步，相信成功就會在不遠處～

第 4 章　經典金曲篇—不會被遺忘的時光

祈禱

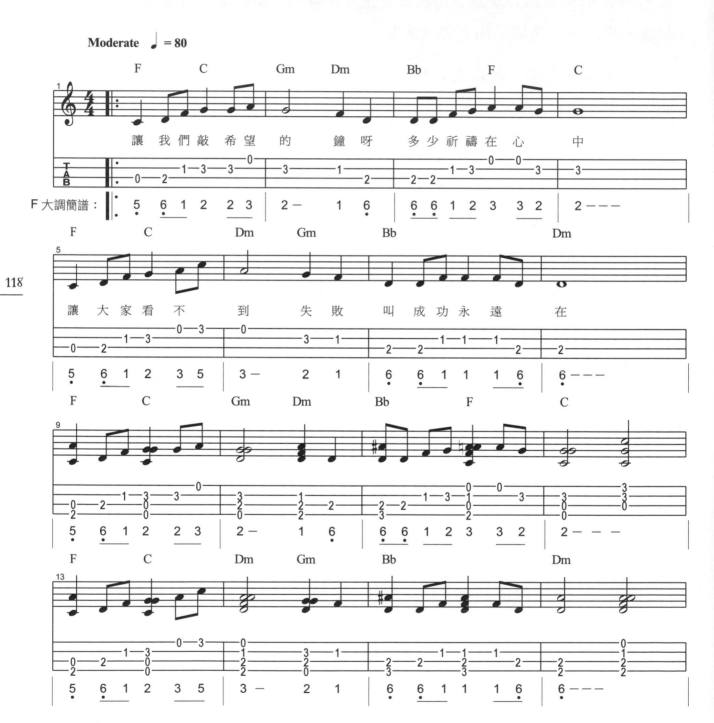

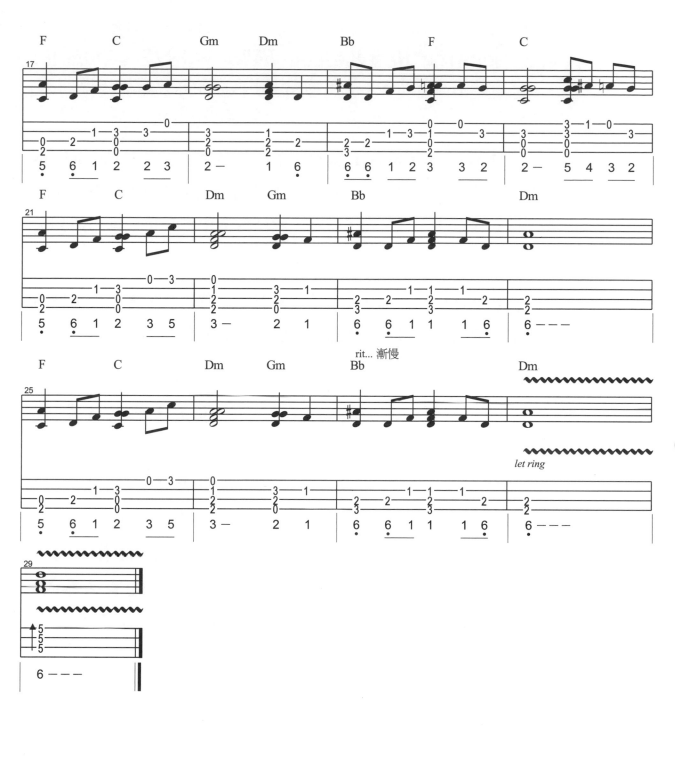

「**Morning has broken 破曉**」是英國民謠搖滾歌手 Cat Stevens 在 1972 年發行的歌曲，好聽的程度讓這首歌曲一發行即奪得當年的成人抒情榜冠軍，一直到了現在，我們生活中還是可以常常聽到這一首歌曲。

「Morning has broken」這首歌的意境中歌頌萬物充滿生機與希望，讓人感覺對這個大自然充滿了感恩和感謝的心意：

Morning has broken like	天已破曉，
the first morning	好像是第一個清晨
Blackbird has spoken like	黑鳥鳴唱，
the first bird	好像是第一隻鳴禽
Praise for the singing,	讚美這歌唱，
Praise for the morning	讚美這清晨
Praise for them springing	讚美它們使這世界
fresh from the world～	充滿了清新的氣息～

120

4-2. Morning Has Broken 破曉 ～1972
彈奏方式解說分享－

Aguiter 選擇由「祈禱」與這首「**Morning Has Broken**」來當作這個章節的前兩首歌曲,除了好彈好聽之外,也有一切美好開始的意義^_^～

整首曲子以三拍子為主,使用 C 大調音階搭配 C Dm F G G7 Am 這些家族和弦來彈奏,第一次可以用姆指琶音彈奏,第二次可以使用手指的分解彈法,注意第 3 小節有封閉和弦、除了主旋律外的伴奏音不要太突出,另外注意速度與附點的地方就可以彈的好聽囉!

演奏一次以後也要唱唱這很有意義的歌詞喔!充滿感謝與希望～

Morning Has Broke
破曉

Music by Cat Stevens

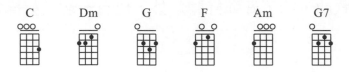

Moderate ♩ = 100

第一次使用拇指琶音彈奏　　　　　　反覆的第二次使用手指分解彈奏

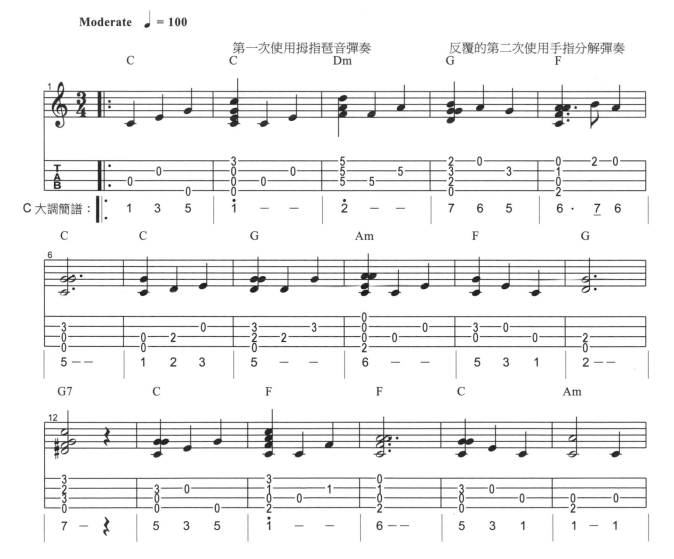

C大調簡譜

122

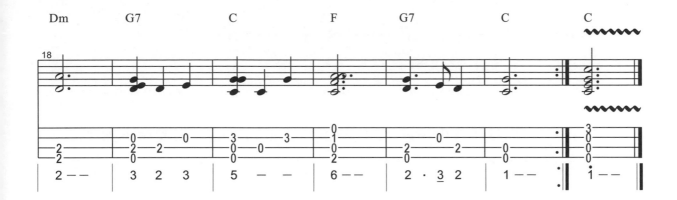

第4章　經典金曲篇──不會被遺忘的時光

4-3. 小白花（Edelweiss）～1959
有關這一首曲子：）

　　「**小白花 Edelweiss**」是一首很著名的歌曲，由於版本太多了，有許多人都以為這是一首讚美的詩歌，其實這首歌曲是來自於電影「真善美」裡頭的一首歌曲，於 1959 年傳唱至今已經好幾十年了，只能說好歌是不寂寞的～

Edelweiss, Edelweiss　　　　　　小白花，小白花
Every morning you greet me　　每個清晨你都向我問候
Small and white　　　　　　　嬌小而潔白
Clean and bright　　　　　　　清新而明亮
You look so happy to meet me　你似乎很高興遇見我

4-3. 小白花（Edelweiss）～1959
彈奏方式解說分享－

　　演奏這首「小白花 Edelweiss」基本上難度不高，與上一首破曉一樣是三拍子的歌曲，使用 C 大調音階，搭配 C Dm D7 F G Am 這些和弦來演奏，全曲可以用姆指琶音彈奏，在每一小節的第一下將和弦與旋律一起彈出，注意控制右手姆指所撥彈的弦數要準確以及留長音的延音要做滿，否則歌曲聽起來會斷斷續續的，還有記得保持彈琴舒服愉快的心情來彈這一首歌就可以彈的不錯囉！

　　演奏一次以後也可以彈唱一下這非常好聽的經典歌曲喔！

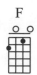

小白花

Edelweiss

C　　　G　　　F　　　Am　　　Dm　　　D7

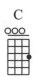 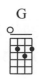 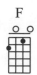

Moderate　♩ = 100

全曲可用拇指琶音彈奏

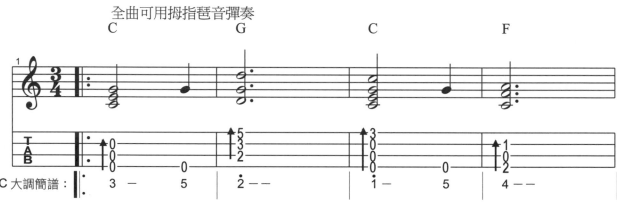

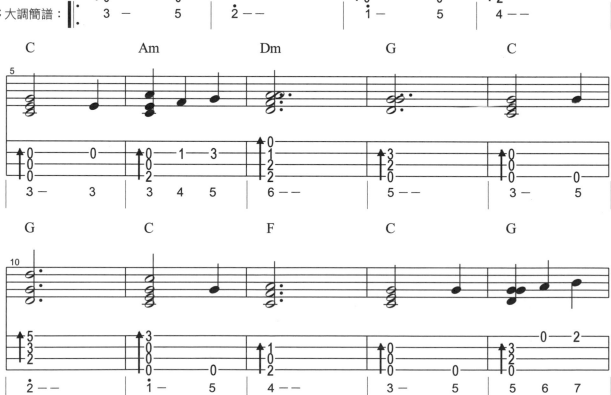

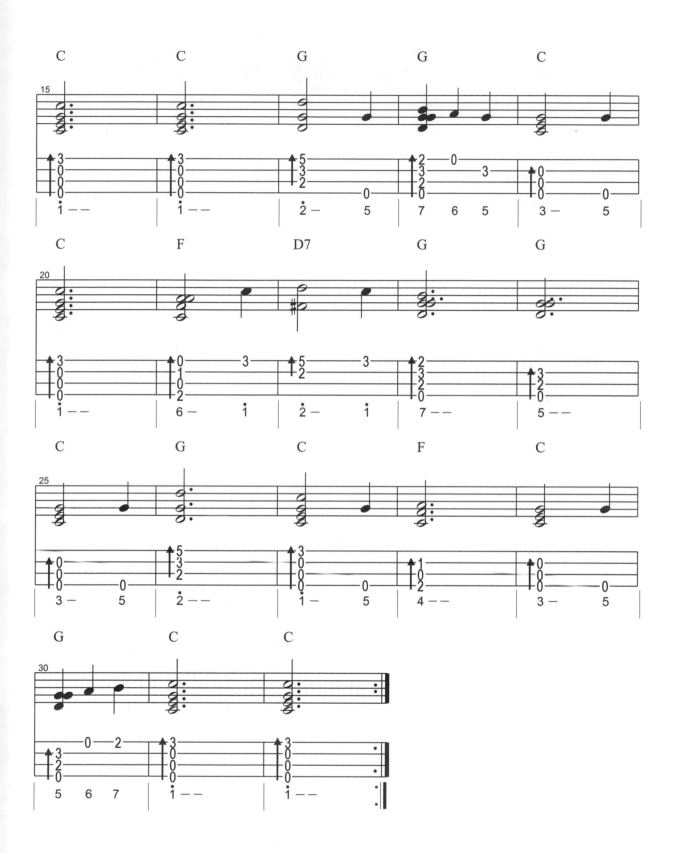

4-4. Love Me Tender 溫柔的愛我～1956
有關這一首曲子：) ▣ 4-4

　　這首歌曲「**Love Me Tender**」是由「**貓王**」Elvis Aaron Presley 在 1956 年所演唱。在美國的音樂史上，「貓王」是絕對不會被遺漏的一個重要歌手，從 1969 年至 1977 年短短的幾年貓王就舉行了近 1,100 場演唱會，有搖滾樂之王（The King of Rock n Roll）的稱號！

　　而許多人好奇為什麼 Elvis Presley 被叫做「貓王」呢？因為據說每當他演唱情歌時，總會吸引一堆女性歌迷，就像是公貓吸引一堆母貓一樣，因此被暱稱為「貓王」，想當然他的情史也是十分豐富

　　這首「Love Me Tender 溫柔地愛我」是 Elvis 在 1956 年發行的歌曲，由於旋律優美深情款款，在發行後頗受好評，直到現在我們仍然常聽到這首歌曲，翻唱歌手不計其數。大家也彈看看喔！彈了就好聽 ^^～

128

Love me tender, love me sweet	溫柔的愛我，甜蜜的愛著我
Never let me go	絕不要讓我走
You have made my life complete	你使我的人生變得完整
And I love you so	我是如此的愛你

4-4. Love Me Tender 溫柔的愛我—貓王 1956
彈奏方式解說分享—

在許多學習音樂的教本裡，由於這首「Love Me Tender」旋律優美好聽、拍子不難的關係，都會將其收錄其中當做出學音樂的練習曲之一，我們學習彈奏烏克麗麗當然也不能忘了這一首「Love Me Tender」～

全曲我們使用 F 大調音階搭配和弦彈奏，和弦使用的數量比較多，同學可以藉由這首曲子認識更多的常用和弦。而整首歌曲只有 1 拍、2 拍、4 拍，沒有附點或其他特殊的技巧，同學只要穩穩的彈奏相信就可以彈的很好聽了！

Love Me Tender

温柔的爱我

Elvis Aaron Presley

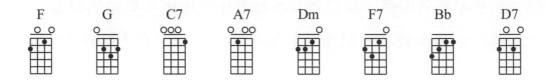

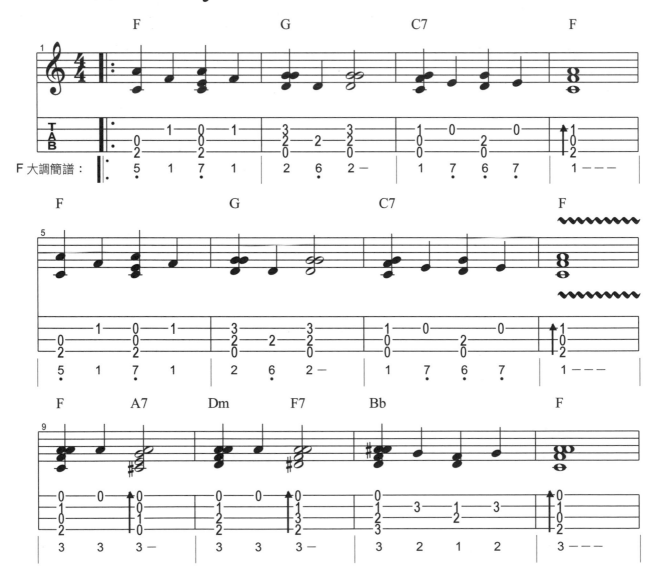

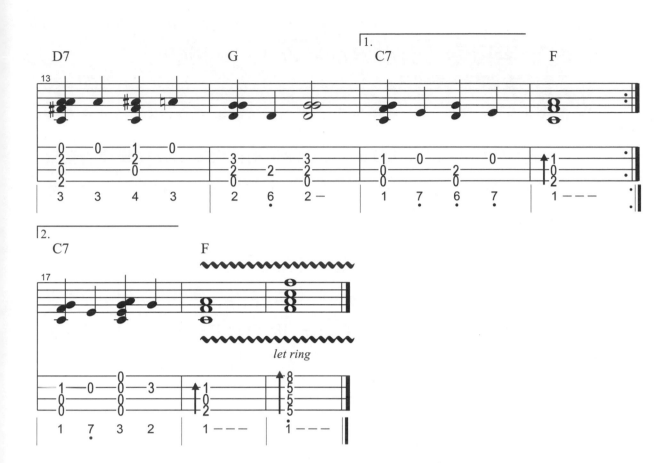

4-5. 老黑爵（Old Black Joe）～1860

有關這一首曲子：）

图 4-5

　　老黑爵（**Old Black Joe**）這首曲子相信大家都有在學校的音樂課中唱過或者用直笛吹過，雖然如此，在我們小小的心靈之中可能只覺得旋律好聽，而沒有想到這首歌其實是帶著哀愁的感覺、、

　　老黑爵（Old Black Joe）是美國音樂史上具傳奇色彩的一位民謠創作家 Stephen Collins Foster 於 1860 年所創作，在當時美國南北戰爭一觸即發，佛斯特在前往紐約的途中回憶起妻子當年家中的黑人農奴 Joe 而寫下了這首歌曲，曲中以第一人稱，敘述對老黑奴的哀思以外，也融入自己晚年悲涼的心境：

> 時光飛逝，快樂青春轉眼過；
> 老友盡去，永離凡塵赴天國。
> 四顧茫然，殘燭餘年惟寂寞，
> 只聽見老友殷勤呼喚，老黑爵。
> 我來了！我來了！黃昏夕陽即時沒，
> 天路既不遠，請即等我老黑爵。

　　再回味這首歌曲的時候，可以去想想是否我們常常因為忙碌而忘了關懷自己親愛的人，可能那一天親友逝去後才後悔沒有好好陪伴他們，希望我們都能在有限的時光中，好好珍惜把握與親人相聚的每一個時刻～

4-5. 老黑爵（Old Black Joe）～1860

彈奏方式解說分享－

這首曲子旋律優美，即使只是彈奏單音旋律，也能感覺彈起來十分的好聽！聽完了上述的小故事以後，相信彈起來應該更有感情了～

全曲以Ｃ大調音階搭配ＣＦＧ7三個和弦彈奏，同學要注意附點、休止符、與利用第四弦的配合作演奏就 ok，記得帶感情彈喔^^～演奏完一次後再加入歌唱的部份會讓這首歌有更完整的表現的喔！

C大調音階
卡片放置處

老黑爵

Old Black Joe

Music by Stephen Collins Foster

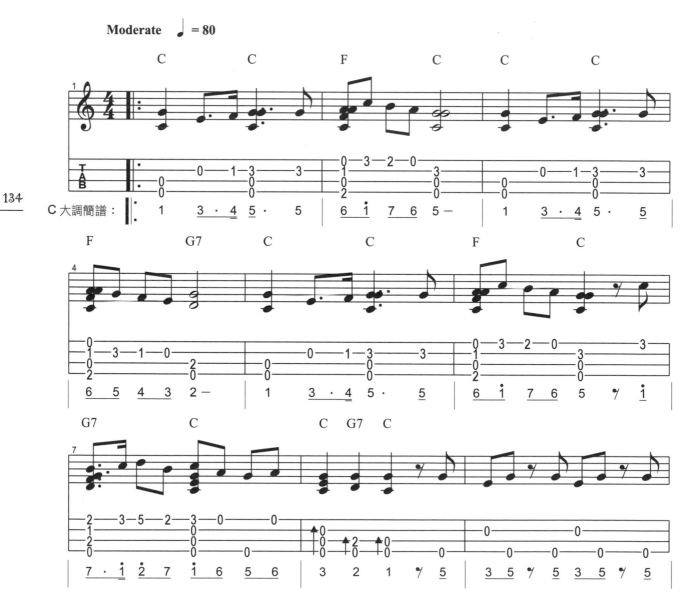

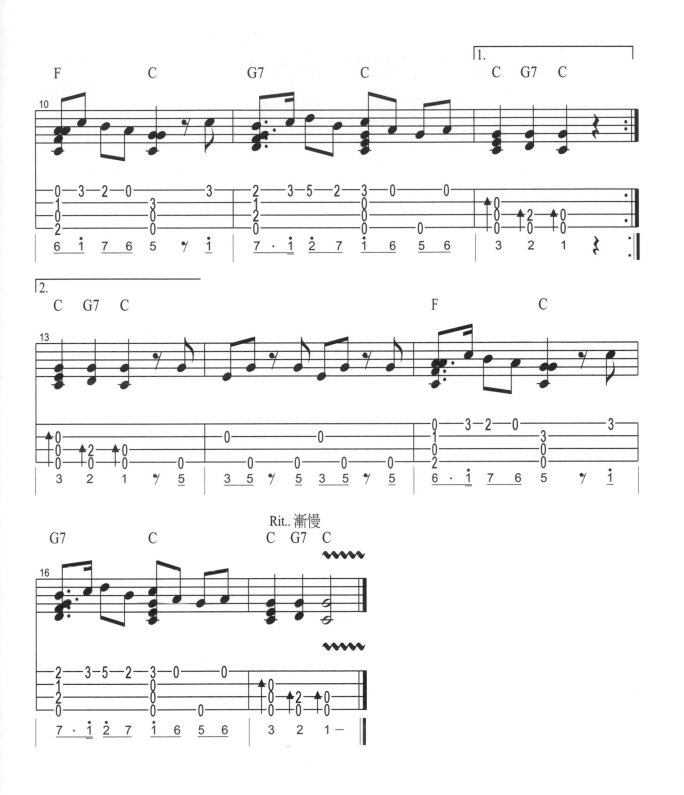

第 4 章　經典金曲篇—不會被遺忘的時光

這首「揮著翅膀的女孩 Proud of you」相信 Aguiter 不用多說，大多數的人都有聽過，尤其是小朋友，在 Aguiter 的教學過程之中幾乎都會唱這一首歌！Proud of you 有英文版也有中文版歌詞，相信大家聽過後都會喜歡上這首歌好聽溫馨的旋律，給人一種很溫暖、溫馨的感覺～這次 Aguiter 把它編成烏克麗麗的版本，同學可以演奏同時也可以彈唱喔！

Love in your eyes Sitting silent by my side
Going on Holding hand Walking through the nights

Hold me up Hold me tight Lift me up to touch the sky
Teaching me to love with heart Helping me open my mind

I can fly I'm proud that I can fly
To give the best of mine Till the end of the time
Believe me I can fly I'm proud that I can fly
To give the best of mine The heaven in the sky

4-6. 揮著翅膀的女孩 Proud of you
彈奏方式解說分享－

「Proud of you」全曲使用 C 大調音階搭配 C Dm Em7 F G G7 Am 等家族和弦彈奏，由於曲子比較長，所以練習時要稍微有點耐心，基本上每彈兩拍就會換一個和弦，使用技巧有之前學過的滑弦（S）、搥弦（H）、及高把位的彈奏，同學要把之前的基礎打好，演奏起這首歌時才不會覺得太難。建議不妨以一段 8 小節為練習再連貫全曲就可以彈奏的好喔！加油 \\\\^.^//

想直接唱歌不想演奏的同學也可以照著簡譜彈奏 C 大調旋律或是上面的和弦，利用一拍一下或是「Aguiter 教你 8 堂課學會烏克麗麗」書上學的分解和弦與萬用刷法的彈法來彈唱，會非常好聽喔！

「Believe me I can fly I'm proud that I can fly
To give the best of mine The heaven in the sky～」

137

第 4 章　經典金曲篇—不會被遺忘的時光

揮著翅膀的女孩

Proud of you

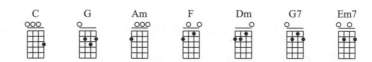

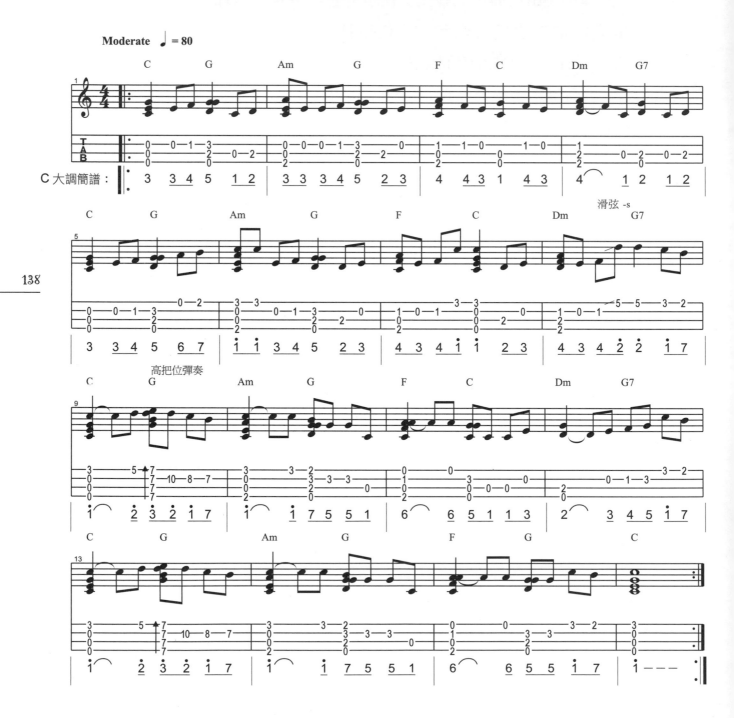

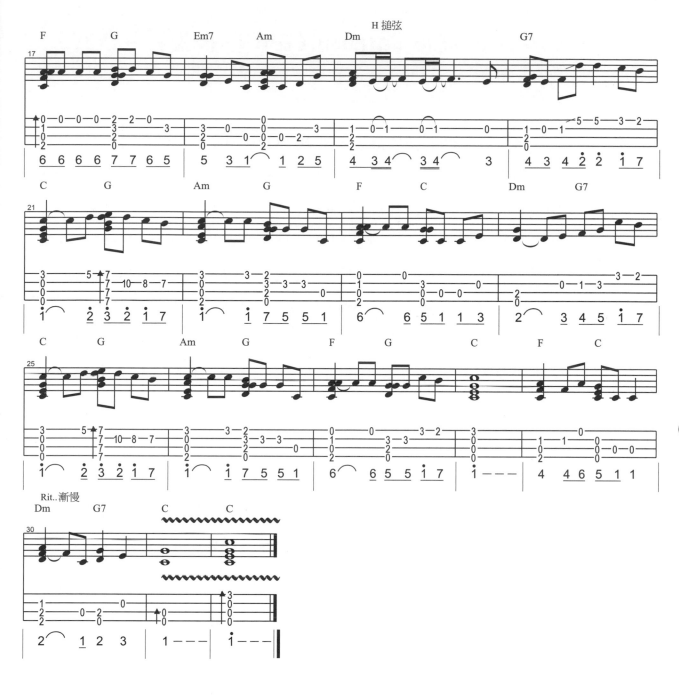

4-7. Over The Rainbow（彩虹的彼端）～1939

有關這一首曲子：）烏克麗麗 Top1 金曲　　　📷 4-7

　　這一章我們要彈的最後一首歌「Over The Rainbow」是在烏克麗麗界很有名的一首曲子，佔據了烏克麗麗 Top1 金曲的位置，Over The Rainbow（彩虹的彼端）這首歌是 1939 年的電影「綠野仙蹤」當中的電影配樂，這首歌曲也獲得當年的奧斯卡最佳歌曲獎，在這之後也有許多歌手翻唱各種不同的版本，是一首經典的美國傳統流行歌曲，在烏克麗麗樂手 Israel Kamakawiwo'ole（IZ）的詮釋之下，充分的將歌曲與烏克麗麗這項樂器做了完美的結合，有著浪漫的夏威夷風情，堪稱烏克麗麗的經典曲目！對於烏克麗麗有興趣的同學，一定不要忘記練這一首 Top1 的歌曲——「Over The Rainbow」。

　　「Over The Rainbow」旋律優美，歌詞敘述一名十多歲的小女孩渴望逃脫世界「絕望的混亂」，從雨點的悲傷中走向一個嶄新的世界，最後到達「彩虹的彼端」，每當彈奏這首歌時總是會有充滿感情與希望的感覺～

Somewhere over the rainbow, way up high	在彩虹之上，有個很高的地方～
There's a land that I heard of once in a lullaby	有一塊樂土，我曾在搖籃曲中聽到過～
Somewhere over the rainbow, skies are blue	在彩虹之上的某個地方，天空是蔚藍的～
And the dreams that you dare to dream really do come true	只要你敢做的夢，都會實現～＾＾

　　這首「Over The Rainbow」，我們使用 F 大調音階搭配 F 大調的家族和弦，和弦數量比較多，同學要稍微先熟悉一下這些和弦的按法。與上一首 Proud of you 一樣，歌曲的段落比較多，所以可以練習一段一段（基本以四小節為一組）之後再把整首歌連貫起來就可以彈的好了！

　　在演奏的時候要保持心情舒服愉快，速度上也可以不用太拘泥一定的速度，只要節拍對，可以依情緒做調整，身體也可以跟著旋律搖擺一下！相信學到了這裡，彈奏曲子對你來說已經是很熟悉的事囉！棒～

<div align="center">

～彈著 Over The Rainbow 的我彷彿看到

下雨過後美麗的彩虹～

</div>

　　如何～這些經典歌曲是不是非常的雋永好聽呢？我相信這些曲子即使再經過 10 年、20 年、、還是一樣會被傳唱著～

彩虹的彼端
Somewhere Over The Rainbow

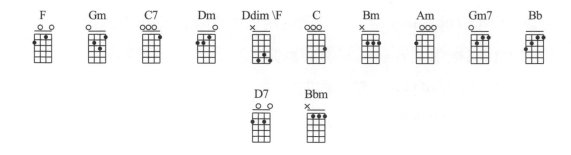

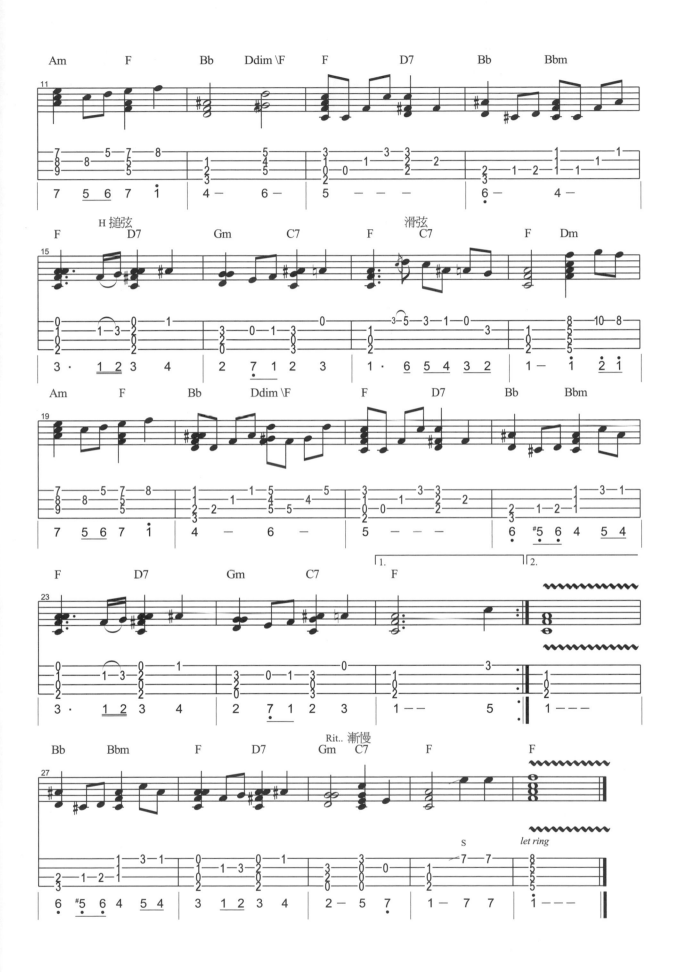

第 5 章

 Just For Fun 放輕鬆音樂篇──

 生活中的快樂時光

Ukulele 烏克麗麗這個天生長的可愛、模樣多變、聲音又帶點俏皮的樂器，除了之前我們彈的樂曲之外，最適合來彈點輕鬆、活潑、可愛的曲子，這一章 Aguiter 挑選一些俏皮活潑的經典曲目，當有時不愉快、心情不好時，不妨翻到這一篇，來彈彈這些可愛活潑的曲子，相信你（妳）會開心到不自覺笑出來喔！^_^

★ 快樂小秘訣

1. 活在當下
2. 常懷感恩之心
3. 不要為明天憂慮，因為明天自有明天的憂慮；一天的難處一天當就夠了。（馬太福音 6:34）
4. 保持健康的身體
5. 最重要～常彈我們的烏克麗麗 Ukulele！^_^ 自然快樂～

5-1. 上下課鐘聲－同學們上課囉！

有關這一首曲子：）

　　從小到大我們對這個打鐘聲一定是再熟悉不過的了！「上課時期待這個鐘聲，可以下課出去玩；下課時又希望這個鐘聲晚一點響，因為又要上課了！」如此矛盾的心情，相信你我都曾有過。現在我們手上的烏克麗麗就可以彈彈這熟悉的上下課鐘聲 ^.^ 學起來以後上下課都可以來一下～開始上課囉！

彈奏方式解說分享－高把位與自然泛音（鐘音）

　　彈奏這個上下課鐘聲時，我們要把左手按到平時比較少按的高把位琴格上，注意聲音的延長與共鳴。

※**自然泛音（鐘音）的學習**：有關「泛音」的彈法，在第三章的「綠袖子（Greensleeves）」有提到，彈法是將左手手指平放在琴的銅條（琴衍）上方的弦上不要用力，在右手撥弦時左手很快的離開弦，可以得到一個具延音的高音。這種聲音很像鐘聲所以也叫「鐘音」。（可見 DVD 示範）

上下課鐘聲

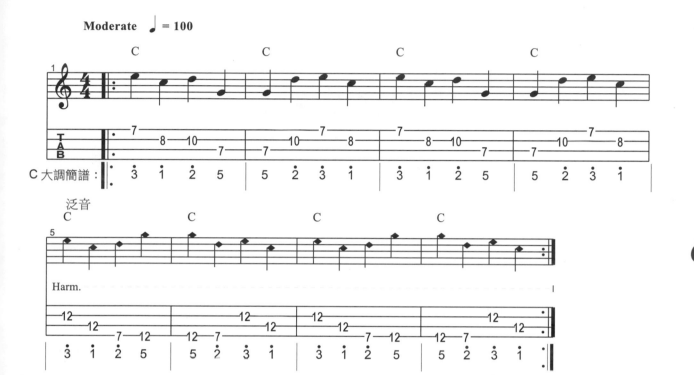

Aguiter 小叮嚀：

學了烏克麗麗一段時間了，我們已經有自己抓一點曲子來彈的能力了！

像這些每天聽到的旋律，上下課鐘聲、便利商店鈴聲等等，用自己手上的樂器彈出來，感覺真的是很有享受『玩音樂』的樂趣喔！^o^

5-2. 生活「叮咚叮咚聲」—便利商店
有關這一首曲子：）

(1)便利商店鈴聲之一──『叮～咚～叮～咚～』這是小7的鈴聲 XD

 5-2.1

C大調音階
卡片放置處

便利商店鈴聲

（小7版）

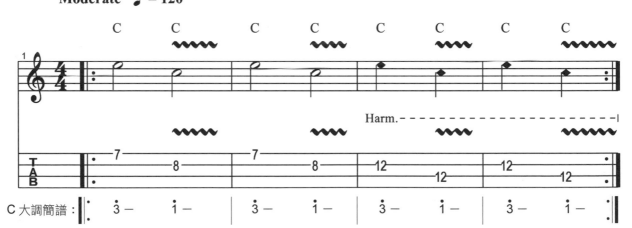

(2)便利商店鈴聲之二──這是「全家都是你家」的鈴聲 XD

5-2.2

便利商店鈴聲

「全家都是你家」版

C

Moderate ♩ = 120

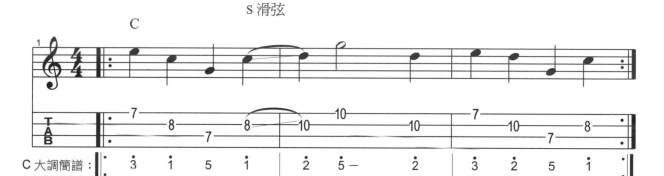

S 滑弦

C大調簡譜：

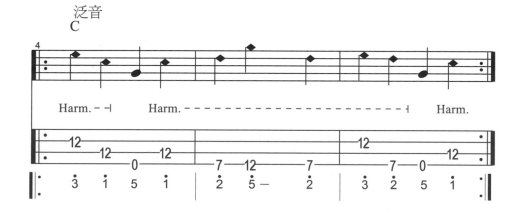

泛音

C

5-3. 生日快樂歌 演奏彈唱曲－ Happy Birthday To You！

有關這一首曲子：）快樂、慶祝　　　　　　　　🎬 5-3

這首歌相信是每個人必會的一首歌！每個人都會有的節日「生日」，所以學會後就會用的上 ^_^.

「生日快樂歌」的旋律當初是由美國的希爾姊妹於 1893 年寫成的，原本歌詞其實是「Good Morning to ALL」用於課堂問候早安的，後來慢慢才演變成了「Happy Birthday To You」～幾乎是人人必會的一首曲子。

彈奏方式解說分享

因為第一本「Aguiter 教你 8 堂課學會烏克麗麗」中我們已經學了旋律的彈奏與歌唱伴奏，因此在進階的這第二本書中 Aguiter 將「生日快樂歌」編寫成演奏，全曲為 3 拍子的進行，使用 F 大調音階配合 F C bB 三個和弦，在最後可以漸慢彈奏當做唱歌的開頭或結尾，心情愉快的彈奏一次然後讓大家一起唱歌，在生日的各個場合都很好用的一首曲子！

F大調音階
卡片放置處

生日快樂歌

Happy Birthday To You

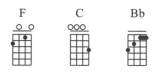

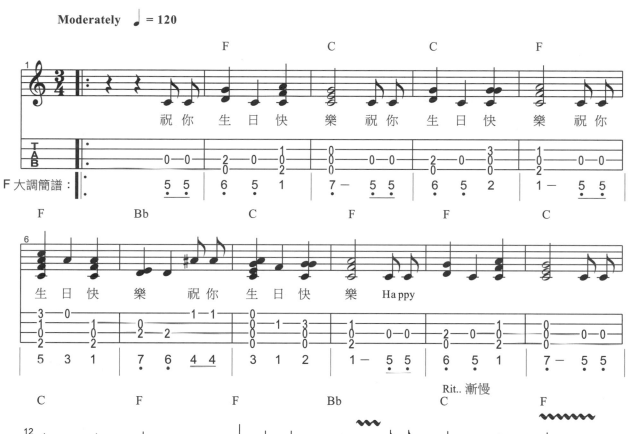

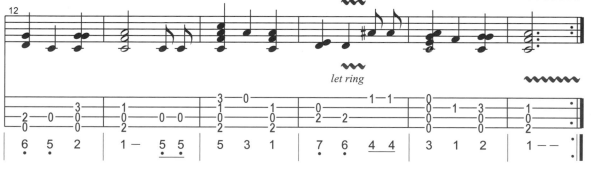

第 5 章　Just For Fun 放輕鬆音樂篇—生活中的快樂時光

5-4. London Bridge Is Falling Down
一倫敦鐵橋垮下來了！
演奏曲 有關這一首曲子：）

「London Bridge Is Falling Down」──倫敦鐵橋垮下來，是一首知名的傳統童謠，在世界各地都有流傳不同的版本，Aguiter 印象在台灣還有一個兒歌版本是「頭兒肩膀膝腳趾」，一樣的旋律，不同的歌詞，在創作中都是一種樂趣！至於為什麼倫敦鐵橋會垮下來呢？小時候唱著唱著沒有想太多，而長大後在重唱的過程中才開始覺得好奇，原來除了口語順暢之外，傳說也與當初建造跨越泰晤士河的橋時困難重重有關係，甚至有一說是與倫敦大橋被攻擊摧毀的假設有關係。

（許多童謠如果我們仔細去深究歌詞，會發現許多不合理之處的樂趣、、、比如「妹妹背著洋娃娃　走到花園來看花　娃娃哭了叫媽媽　樹上小鳥笑哈哈」、、仔細一想，為什麼洋娃娃會哭、小鳥會笑呢？@@...甚至有許多童謠其實包裝著古老的咒語的說法、、類似的這些小故事，都是音樂除了音樂之外耐人尋味的地方～）

154

5-4. London Bridge Is Falling Down
—倫敦鐵橋垮下來！
彈奏方式解說分享—示範怎麼抓歌？舉一反三吧！

　　許多人喜歡音樂，但或許我們喜愛的歌曲剛好沒有譜可以彈的話該怎麼辦呢？這時候我們可以自己來把歌曲「抓出來」彈！

　　怎麼做呢？我們利用這首簡單的「倫敦鐵橋垮下來」來示範怎麼試著抓歌，同學再依此概念舉一反三吧！

　　⑴先將歌曲的主要旋律熟悉，熟悉後利用手上的樂器將旋律試著彈出來，剛開始嘗試抓歌時可以用簡單熟悉的 C 調或 F 調音階抓出並記下來。

　　⑵由旋律的多數組成音試著填上同一個調性的家族和弦（比如 C 大調音階要配 C 大調家族和弦、F 大調音階要配 F 大調家族和弦），不確定合不合的話可以邊唱邊嘗試適合的和弦並且記下來。

　　⑶將旋律與和弦利用之前的演奏練習配合適當的節奏彈成演奏曲。

 Aguiter 小叮嚀：

　　有關抓歌技巧大致如以上所述，但真實狀況還會與你所要彈歌曲的難易度、個人本身的音感、你對於樂器的掌握度、、等等有很大的關係。除此之外，抓歌與練習有很大的關係，剛開始速度一定不快，先試著從簡單的歌如兒歌做起，經過多次的練習以後，就可以愈來愈厲害的！多與前輩高手或老師請益幫助也會很大喔！Play Music～^^

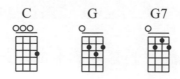

London Bridge Is Falling Down

倫敦鐵橋垮下來

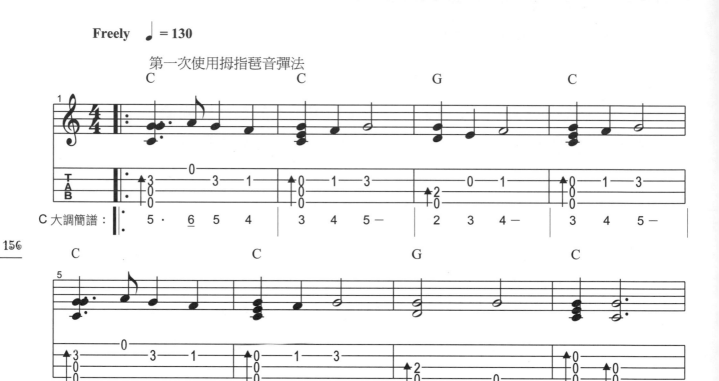

倫敦鐵橋垮下來

第二次使用右手指法撥奏

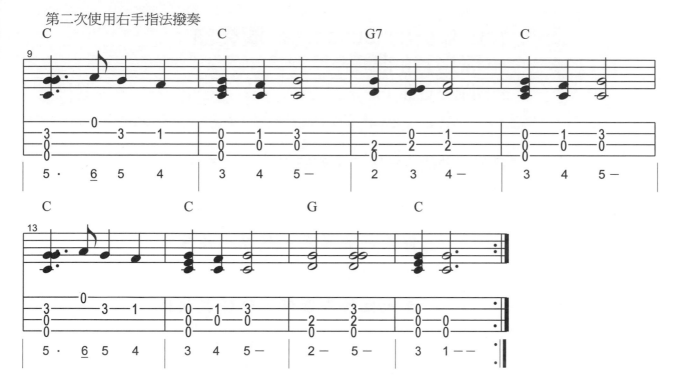

5-5. You Are My Sunshine 演奏曲
一你是我的陽光！
有關這一首曲子：） 5-5

這是很經典的一首歌了，翻唱過的版本不計其數：

You are my sunshine, my only sunshine

你是我的陽光，我唯一的陽光

You make me happy when skies are gray

當天空陰霾密佈，你使我快樂

You'll never know dear,

親愛的，你永遠不會知道

how much I love you

我多麼愛你

So please don't take my sunshine away～

所以請不要奪走我的陽光～

想像我們每天的早晨 見到陽光 心情開朗，自然就會充滿正向
能量\\^^// ！

5-5. You Are My Sunshine 演奏曲
一你是我的陽光！
彈奏方式解說分享一

烏克麗麗進階彈奏小技巧

學習利用民謠搖滾（Folk Rock）的節奏帶出旋律的
演奏方式～

我們在「**Aguiter 教你 8 堂課學會烏克麗麗**」中學會了民謠搖滾

的節奏彈法「」，現在我們學習在彈

下 下 上　　上 下 上

這個節奏的時候同時帶出旋律的演奏方式，使用 F 大調音階搭配 F
C7 bB 三個和弦，注意旋律音一定要確實清楚的彈出來，聽眾才會
聽到完整的歌曲喔！（見 DVD 示範）

這種彈法之前比較少彈到，但對於輕快的歌曲是很常用的一種
彈奏技巧，在每一句的第一下會下重音，也可以使用以前學過的切
音技巧，同學多彈幾次將感覺彈出來，演奏過一次以後可以再加上
唱歌就會成為一首完整的表演曲。

You Are Sunshine
你是我陽光

演奏彈唱曲

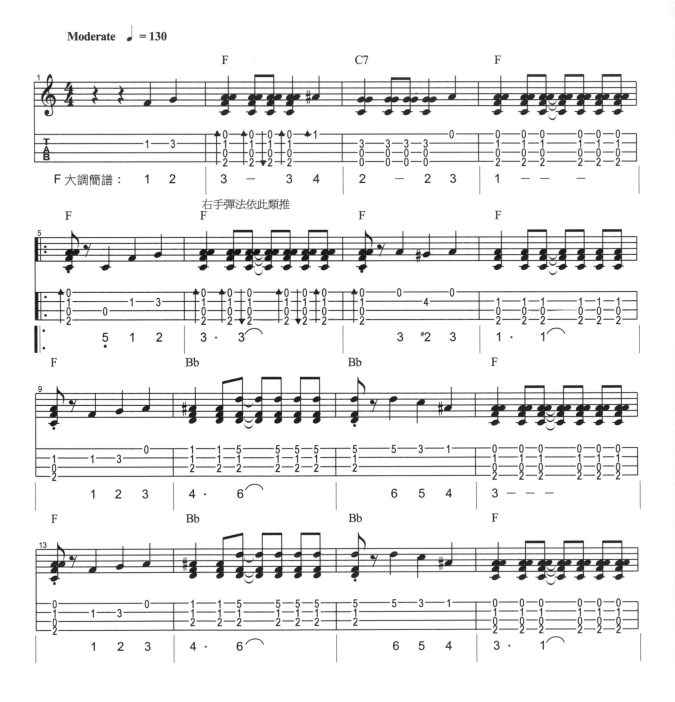
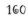

烏克麗麗好朋友：移調夾（Capo）的使用

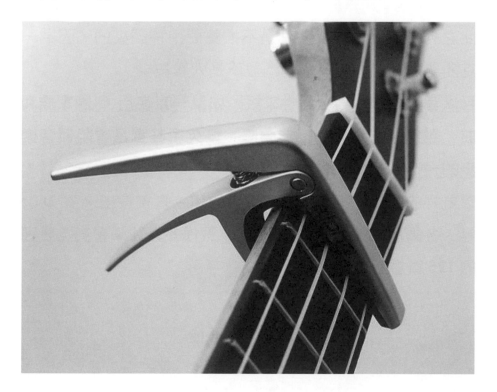

黃同學讀者問到：

我有購買老師寫的書，內容很棒，而且很清楚！

1. 下面這句話不懂：「原曲是 Bm 調，我們的烏克可以彈 Am 調，再用移調夾夾 2 格就是 Bm 調囉！」為什麼要移 2 格呢？？

2. 不是 C 調和弦的樂譜，需要用到移調夾嗎？

請各位讀者同學也思考一下～～～～～～～～～～～ ^^

滴 答 滴 答～～～～～～ OK～～～～～

Aguiter 回答：

1. 有關移調～因為 A 與 B 的音 La --> Si 是全音，在琴格上是 2 格的距離，所以我今天要彈 Bm，可以按住 Am 指型，移調夾再夾第二格的位置 也就是所有音都提高一個了全音，所以就會是 Bm 的音了～

2. 不是 C 調和弦的樂譜如果要用 C 大調彈的確是需要用到移調夾的～（照全音半音與原曲調的推算方式 如 Key：D Play：C 移調夾 Capo 就是 2）

除此之外，其實有許多老師是不推薦使用移調夾的，因為一方面烏克麗麗的封閉和弦及別的調並不是太難按～

而且以音樂的學習與全面性來說～如果一直使用 C 調家族和弦彈歌曲，雖然所有歌真的都能彈唱，但久了其實是會阻礙音樂上的進步的～～～

所以更好的方式是直接把各調譜上的和弦直接按出來 如 D Bm A E 等等～**各調和弦按法都在「Aguiter 教你 8 堂課學會烏克麗麗」書上的 125 頁喔！^^**

這首「雞舞」是烏克麗麗 Ukulele 界經典的輕鬆小品，出現在「Go Travel Happy With Visa」的廣告裡，廣告中的人在烏克麗麗的伴奏下，輕快的跳著舞環遊世界，在 Aguiter 的教學過程中也有很多學生是聽到了這首曲子才開始對烏克麗麗 Ukulele 產生興趣的呢！

學習經典輕快的 Shuffle 節奏彈法

利用這首曲子學習經典輕快的 Shuffle 節奏彈法，在彈烏克麗麗的人不可不會喔！（Shuffle 節奏彈法在「Aguiter 教你 8 堂課學會烏克麗麗有說明」，也可見本書這首曲子的 DVD 示範）

Shuffle

雞舞

Go Travel Happy With Visa

（VISA 信用卡廣告曲）

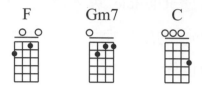

Fast Shuffle Feel ♩ = 130

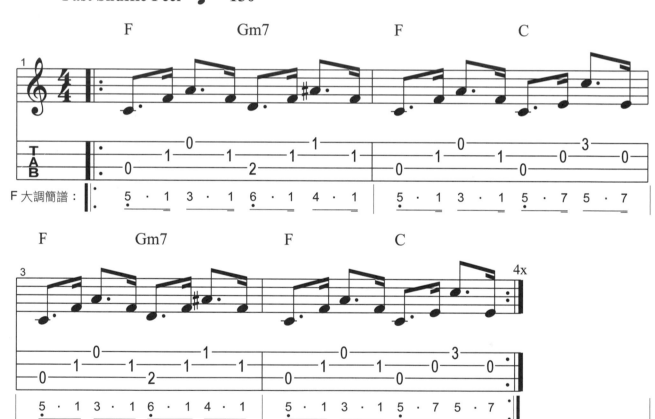

5-7. Wipe Out～

有關這一首曲子：）

5-7

「Wipe Out」？？？這是什麼曲子呀？我有聽過嗎？

—— 呵～你一定有聽過，只是不知道歌名而已^^，在台灣本土的布袋戲或是戲劇的配樂多多少少都會聽到這個俏皮的音樂～～～

「Wipe Out」這首曲子是「投機者樂團 The Ventures」所創作，說到 The Ventures，乃是樂團界的元老團體，從 60 年代引領潮流至今，是現存樂團中資歷最深的搖滾演奏團體。他們的曲風非常多樣，無論是流行、鄉村、迷幻、爵士、R&B、迪斯可、雷鬼、抒情搖滾、拉丁音樂、、等等都成了他們的音樂元素，尤其令人印象深刻的旋律性，更被許多戲劇、電視電影用做配樂，給後來的樂手帶來很深遠的影響，乃是玩音樂的人不可不知的樂團之一，我們要彈的這首「Wipe Out」以及下一首「DIAMOND HEAD」都是他們的經典作品。

彈了就知道 ^.^～

5-7. Wipe Out～投機者樂團 The Ventures
演奏重點分享——

與他人合作 玩樂團的感覺

老是一個人彈奏烏克麗麗，是不是有時候會感到有點孤單呢？「烏克麗麗」這個樂器很神奇！不僅獨奏好聽，合奏更是好聽，大部份的樂器多了會很吵打在一起，但烏克麗麗不管是10把、20把或更多一起彈，不僅不會吵，還有加乘的效果，Aguiter 曾經看過上百隻烏克麗麗一起彈，非常壯觀與好聽，只能説這個樂器太神奇了！

這首「Wipe Out」分為兩個聲部，剛好可以感受一下與夥伴合奏玩團的感覺：第一個聲部為彈奏單音的 Solo 獨奏烏克麗麗，第二個聲部是以民謠搖滾 Folk Rock 彈奏典型藍調 12 小節的節奏烏克麗麗，同學在學會這兩聲部以後，可以找一個夥伴來一人負責彈奏一個聲部，或是輪流彈奏不同聲部，一起合奏就會有玩樂團的感覺了，如果可以的話，再加上爵士鼓或是木箱鼓手以及 Bass 貝斯手就形成一個樂團了！與同樣喜愛音樂的不同樂手合奏是一種很棒的體驗，建議同學可以試試看喔！

烏克麗麗進階彈奏小技巧

藍調 12 小節的運用

這首「Wipe Out」運用了經典的藍調 12 小節的進行，這個進行運用很廣泛，在這之中可以讓不同的樂手之間輪流的做獨奏演出，是一種必需學會的 12 小節進行。

: I	I	I	I
IV	IV	I	I
V	IV	I	I（V） :

WIPE OUT

The Ventures

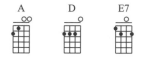

Moderate ♩ = 160

第一部Solo；第二部彈奏和弦Folk Rock　　彈兩次循環後可以交換彈奏~

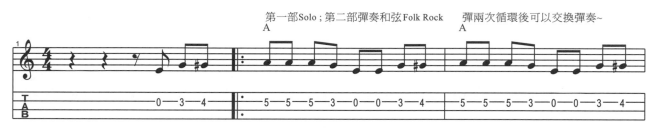

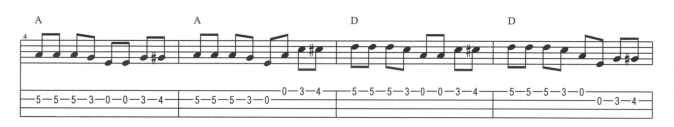

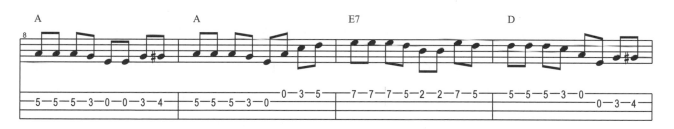

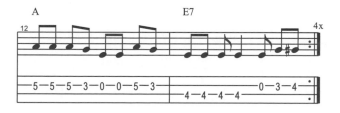

167

第5章　Just For Fun 放輕鬆音樂篇—生活中的快樂時光

5-8. DIAMOND HEAD 鑽石頭～
有關這一首曲子：）

圖 5-8

開心的「Wipe Out」彈完後^^//～現在這首是「投機者樂團 The Ventures」的另一首大作「DIAMOND HEAD 鑽石頭」，許多人沒聽過歌名，但一樣只要旋律一出，就會馬上有「喔～～原來是這首！」的反應～這個烏克麗麗版本充分表現出了彈奏烏克麗麗開心俏皮的感覺！

「DIAMOND HEAD 鑽石頭」為吉他手 Danny Hamilton 所創作，在 1964 年投機者樂團發表後暢銷，成為代表性的著名演奏曲，在台灣大家比較有印象的就是日本動畫「烏龍派出所」的片頭曲了！

彈奏方式解說分享－多學習「推弦」的技巧

這首「DIAMOND HEAD 鑽石頭」算是比較有難度的一首曲子，集合了在這之前我們所學到的各項左右手彈奏技巧，同學不妨當做是彈奏烏克麗麗的總復習，即使稍有難度，一樣把握住練習的方式：「先求彈好彈穩、再求速度」就可以把曲子彈好囉！

剛開始的兩小節是快速的 1/4 音符彈奏，同學可以使用以前學到的「下撥上撥」一下二上來彈奏；接下來彈奏過程會使用到滑弦（S）、勾弦（P）、斷音（Staccato）等等技巧，其中有標示「Bend 推弦」的部份，乃是利用手指的力量將弦上推讓弦產生彎曲變緊所得到的較高音，在音上升的過程中會有很特殊的聽覺感受，在彈奏吉他（尤其是電吉他）是必備的技巧，在彈奏烏克麗麗上偶爾也會使用到，同學不妨藉由這首曲子學起來「推弦」這個弦樂器很有特色的一項技巧。（見 DVD 示範）

DIAMOND HEAD 鑽石頭

The Ventures

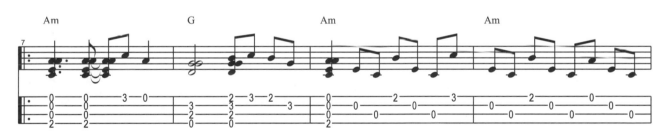

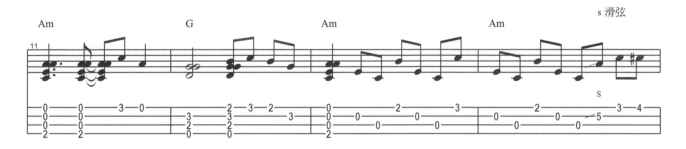

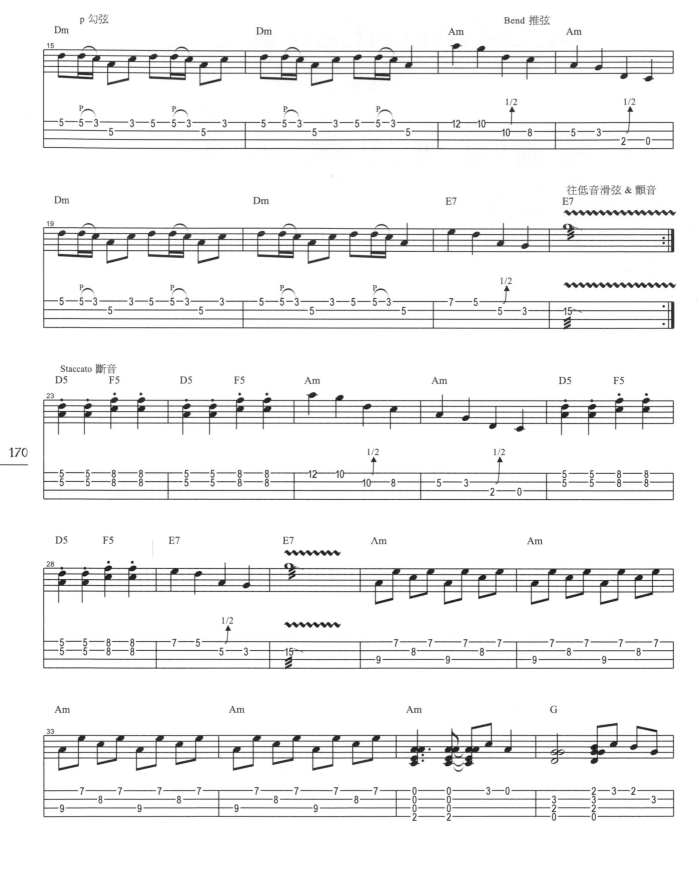

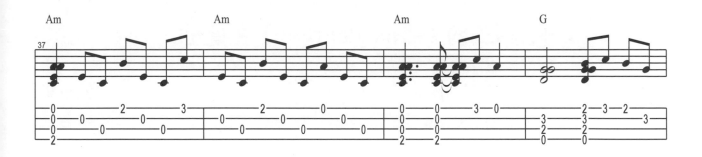

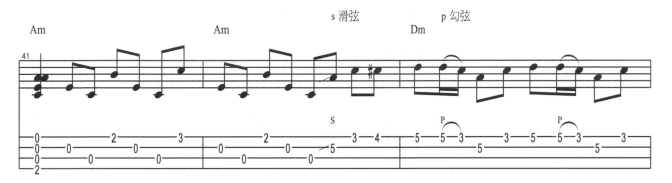

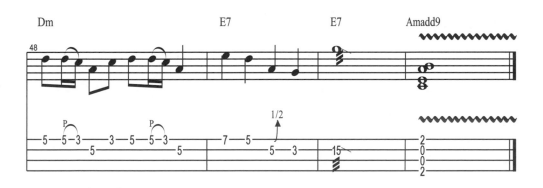

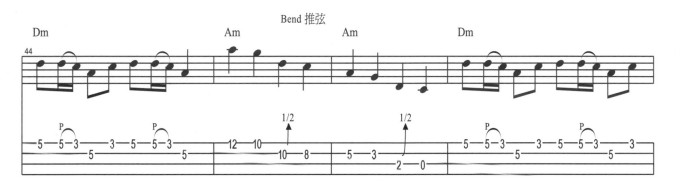

5-9. 頑皮豹（Pink Panther）主題曲
～粉紅又可愛 ^.^
有關這一首曲子：） 📽 5-9

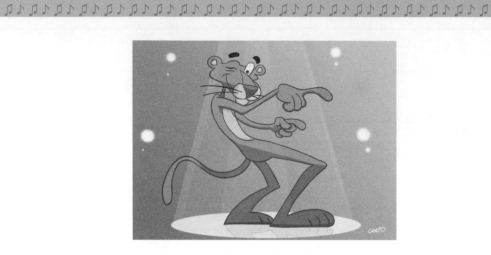

　　頑皮豹（Pink Panther）也叫「粉紅豹」，是美國著名的卡通人物，於 1964 由 David Depatie 所創造出來的，粉紅色的頑皮豹不會說話、動作流利詼諧，加上粉紅色的外表，頗有療癒的效果，以其同名的電影也得到了奧斯卡的最佳動畫短片獎。

　　頑皮豹這角色會這麼成功，還有一個很重要的因素，就是由 Henry Mancini 創作的「The Pink Panther Theme」主題曲，帶著爵士樂風格的曲風與旋律「達浪達浪～達浪～達浪達浪達浪達浪達浪～～～」讓人一聽就難以忘懷，也成功的把這粉紅色的頑皮豹演活了！即使過了這幾十年，這經典的旋律還是深植人心，用快樂的烏克麗麗來彈也非常適合喔！

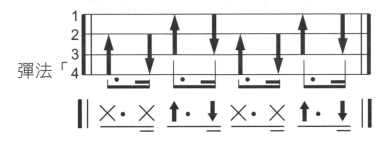

5-9. 頑皮豹（Pink Panther）主題曲
～粉紅又可愛 ^.^
彈奏方式解說分享～綜合左右手技巧與 Swing 的節奏彈法

彈奏頑皮豹（Pink Panther）這首曲子，我們使用 Swing 的節奏

彈法「

　　（有關 Swing 在 Aguiter 教你 8 堂課學會烏克麗麗書中有教）」，這節奏需要多聽幾次才能準確的掌握搖擺的感覺。在 Swing 的節奏之下還會使用到之前所學的搥弦（H）、勾弦（P）、滑弦（S）、推弦、附點、斷音（Staccato）等等技巧，小小的難度，同學剛好可以好好運用所學到的左右手各項技巧，彈完這首曲子，你（妳）已經是一個很不錯的烏克麗麗樂手囉！棒！^^//

頑皮豹主題曲

The Pink Panther Theme

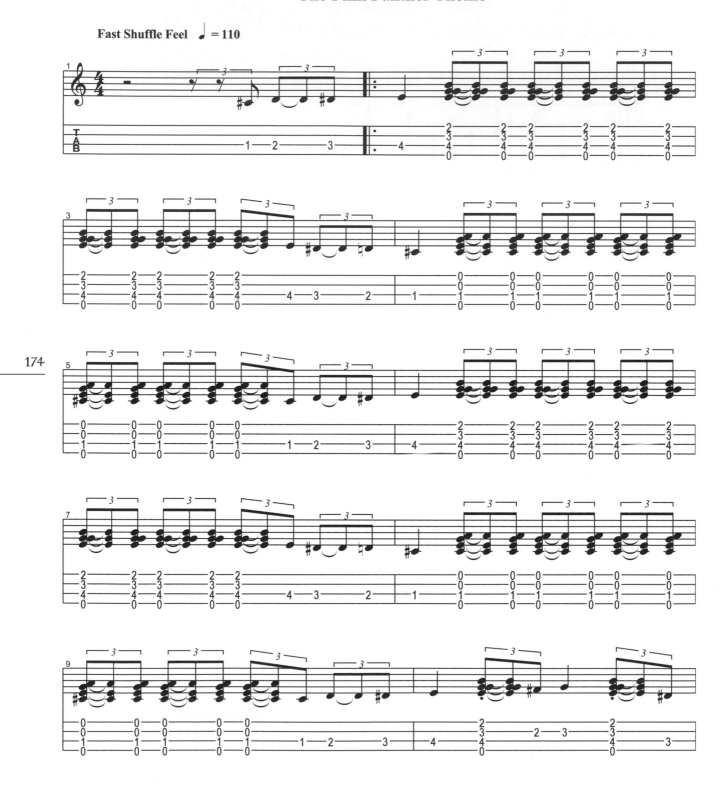

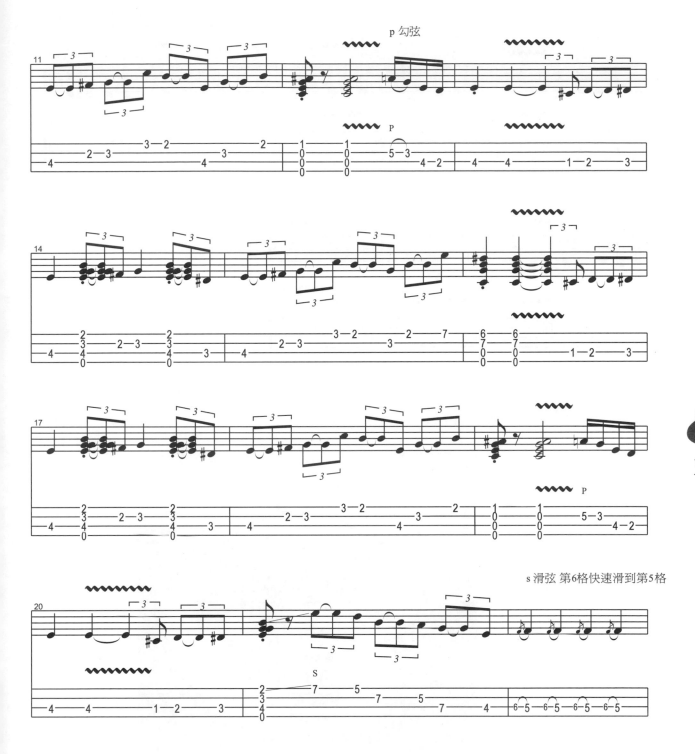

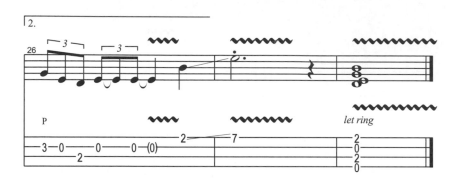

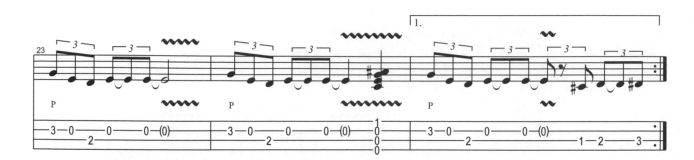

烏克麗麗好朋友：手指沙鈴

由於烏克麗麗弦數較少，不像其他撥弦樂器弦數多和聲厚的關係，所以在節奏律動的方面有許多的技巧——切音是把烏克麗麗彈得更加好聽的必備手法！

「左右手切音」是非常適合烏克麗麗彈奏的技巧，建議一定要學會！讓你彈起來會更有烏克麗麗活潑律動的感覺~ 搭配手指沙鈴也是很不錯的喔！^^

烏克麗麗有療癒的效果，讓原本有些憂鬱、容易負面思考的人因為彈烏克而改善了；在兒童病房的小病人因為烏克而心情變好了；在受傷後復健的病人因為彈烏克而左右手與腦部的協調進步了、、許多好的事情都因彈烏克而發生了！而彈到這個階段的你（妳）已經學會了基礎與進階的各種彈法與技巧，相信沒有歌曲可以難得倒你了！多聽多彈去細心體會音樂你就會愈彈愈好的喔！^_^

烏克麗麗 Love 學習書

第 6 章

 音樂創作篇
 最自由的烏克麗麗玩音樂，
發揮你／妳的創意吧！

在音樂界有一句話：『玩音樂Play Music 而不要被音樂玩！』指的就是不要被制式化的樂譜、樂理綁住了你的思想，活用所學、發揮創意，才是真正的音樂玩家！一章就跟同學談談有關「音樂創作」玩音樂喔！

『玩音樂 Play Music，而不要被音樂玩！』指的就是當你會彈奏一些樂器以後，在演奏音樂時，不要被制式化的樂譜、樂理綁住了你的思想，應該活用所學、發揮創意，才是真正的音樂玩家！

學了一段時間的烏克麗麗了，相信會看到這裡的同學應該對於烏克麗麗的單音、和弦、彈唱、演奏上都能夠看譜彈出來了，對於自愉愉人的目的相信也能夠達成了，自此之後，只要多練習與表演，甚至運用書上所學來做教學，都會讓你對這個樂器更加拿手～

Aguiter 想說的是「關於音樂創作」～

講到「音樂創作」，感覺總是十分的困難，可能一定要像周杰倫、五月天一樣那麼厲害才能作創作！其實不然，我們生活中隨意哼唱的旋律、隨意寫出的字句，都是一種創作，如果能簡單的將一些想法創意轉換成歌曲，就是玩樂器另外一件很有趣的事情^^

6-1. 「音樂創作」分享－可以先由詞來譜曲 6-1

　　我們生活上的一些想法、文字創作、甚至是要能夠方便記憶的口訣，可以用我們會彈奏的烏克麗麗以旋律或和弦彈唱形式填上去，只要有旋律性、重覆性，如果能夠覺得好聽，基本上在記錄下來之後就形成一首自己的創作了。

　　這裡以用於教導民眾用藥觀念的創作「用藥五大核心之歌」做分享：

　　許多民眾有用藥的經驗與習慣，但許多人的用藥觀念需要加強，有鑑於此，特別將用於推廣到民眾的「正確用藥五大核心」觀念填上旋律，用好聽好記的旋律讓人很快的記憶這正確用藥的五大觀念，在實際帶動唱後，大家都很快就會唱這首歌並且記下來了！^^

「用藥五大核心之歌」歌詞：

一、看病**講清楚**

二、拿藥**對明白**

三、吃藥一定要**吃正確**

四、好好**愛自己**

五、交個**好朋友**，醫護藥師關心我～

正確用藥觀念不可少 五大核心很重要

大家一起來 確實做到！

正確用藥觀念不可少 五大核心很重要

大家一起來 健康就會來報到！

　　填上旋律及和弦就成為一首創作的歌曲了～（彈唱起來順便提醒自己與長輩在用藥上的安全喔！）（見 DVD 示範）

用藥五大核心之歌

—用藥安全 確實做到—

Music by Aguiter

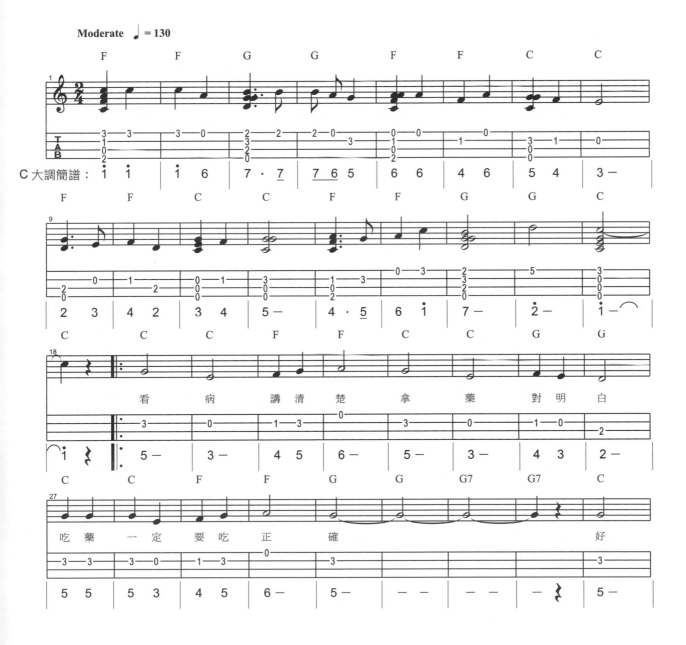

第6章 音樂創作篇 最自由的烏克麗麗玩音樂，發揮你／妳的創意吧！

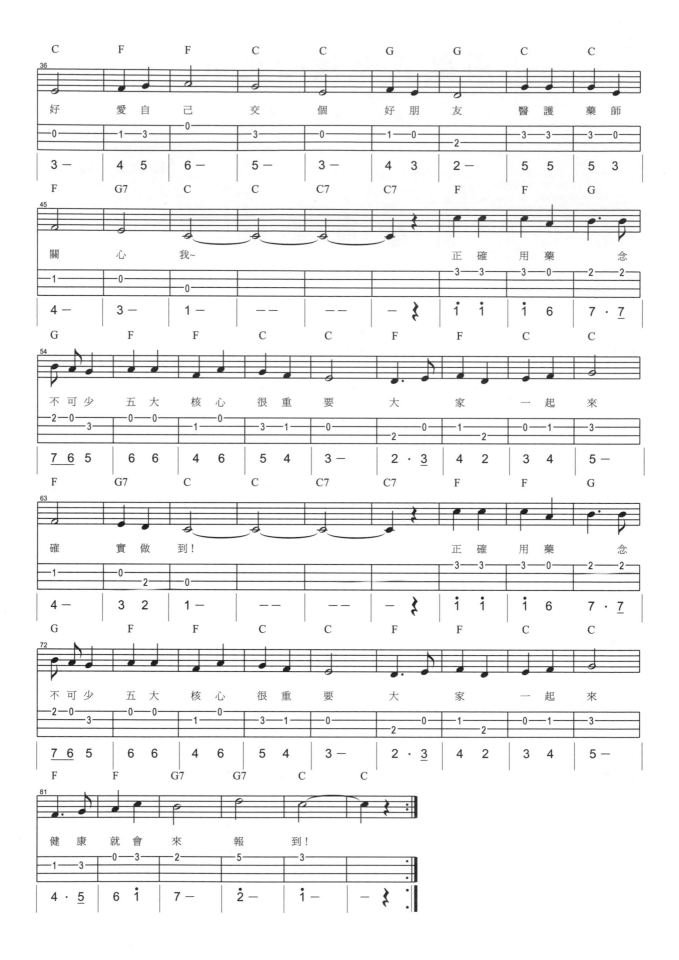

6-2.「音樂創作」分享之二
一也可以先有旋律再來填詞

　　生活上我們無意間哼哼唱唱的東西，有時候靈光一閃，唱出朗朗上口的旋律，此時可以趕緊拿起手機錄下來，或用烏克麗麗記下來，可能就是一首好聽歌曲的材料喔！有時候感覺來了，或是身邊有文字能力很好的人，填上適合曲子感覺的詞，記錄下來，就是一首自己的創作了！

　　以一首創作「Ukulele 夢想起飛」做分享～

　　以前覺得不錯的創作旋律，在彈了烏克麗麗以後，剛好把比較快樂的歌詞填上去，就成為一首創作的歌曲了～（見 DVD 示範）

185

烏克麗麗好朋友：木箱鼓（Cajon）

　　相信大家在這一兩年可以看到有關這個打擊樂器的表現，這個長的很像椅子的樂器叫做木箱鼓 Cajon（發音似「卡開」），是源自南美洲秘魯的打擊樂器，造型就像個椅凳子，坐在上面拍打不同的部位就可以發出不同的聲響，是一種容易上手且適合即興演出的樂器，比起整組的爵士鼓來可說是輕便許多。近幾年在許多如街頭展演、音樂酒吧、不插電的演唱會等等表演場合時常可以看到木箱鼓的身影，國內也有許多老師在做教學與推廣，跟我們彈的烏克麗麗 Ukulele 是很好的演出朋友喔！^^

「Ukulele 夢想起飛」

Aguiter

|C G|F G₇|C G|F |C G|F G₇|C G|F|

（前奏）

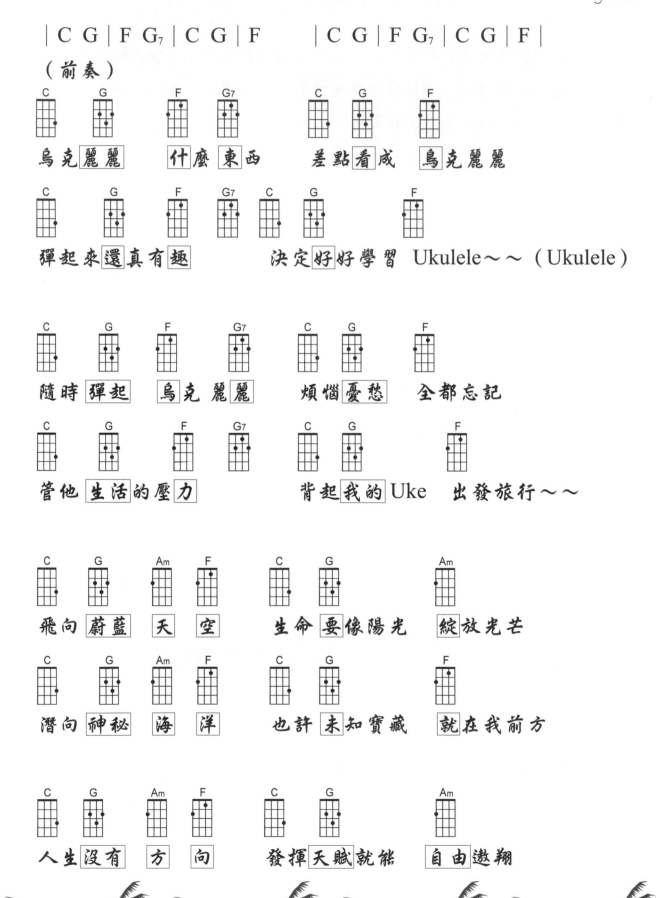

烏克麗麗　什麼東西　差點看成　烏克麗麗

彈起來還真有趣　　決定好好學習 Ukulele～～（Ukulele）

隨時彈起　烏克麗麗　煩惱憂愁　全都忘記

管他生活的壓力　　背起我的Uke　出發旅行～～

飛向蔚藍　天　空　生命要像陽光　綻放光芒

潛向神秘　海　洋　也許未知寶藏　就在我前方

人生沒有　方　向　發揮天賦就能　自由遨翔

186

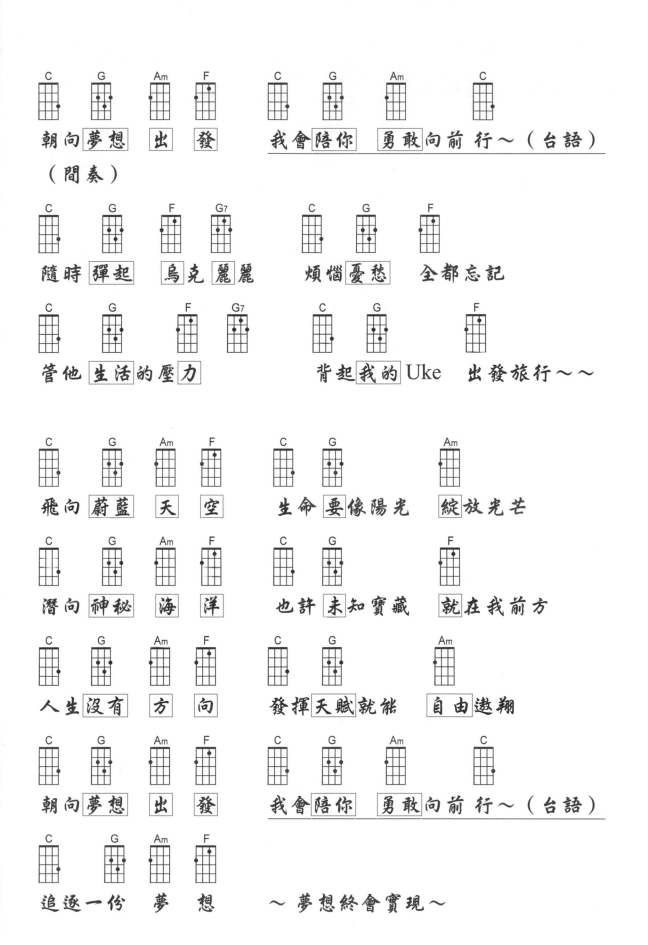

朝向 夢想 出 發　　我會 陪你 勇敢 向前行～（台語）

（間奏）

隨時 彈起 烏克 麗麗　　煩惱 憂愁 全都忘記

管他 生活 的壓 力　　背起 我的 Uke 出發旅行～～

飛向 蔚藍 天 空　　生命 要像陽光 綻放光芒

潛向 神秘 海 洋　　也許 未知寶藏 就在我前方

人生 沒有 方 向　　發揮 天賦就能 自由遨翔

朝向 夢想 出 發　　我會 陪你 勇敢 向前行～（台語）

追逐一份 夢 想　　～夢想終會實現～

6-3.「音樂創作」分享－詞曲同時

　　有時候靈感來了，拿起樂器，詞曲可以同時彈唱出來，記得寫下來或錄起來，做修飾編曲後就是一首創作了。

6-4.「音樂創作」分享－利用好的和弦進行做歌曲

　　有許多人用這個方法創作，有許多好的和弦進行，比如以前學過的「C－＞Am－＞F－＞G」或是「C－＞G－＞Am－＞Em－＞F－＞C－＞F－＞G7」等等的進行，因為本身聽起來就是很和諧悅耳，所以在這個架構下填上曲與詞，再做修飾編曲後就是一首創作了。

　　另外常見好用的和弦進行還有：

⑴ C→F→G

⑵ C→Em7→F→G7

⑶ C→Am→Dm→G7

⑷ Am→F→C→G

⑸ F→G7→Am　F→G7→C

⑹ C→G→Am→Em7→F→C→Dm→G7

還有許多許多的和弦進行可以由學習與創作中發現喔！

6-5. 「音樂創作」分享－純演奏曲

　　經過了這本書的那麼多演奏的練習，可以先從模仿曲子做變化彈起，再慢慢試著編進去自己想到的旋律，固定且記錄下來就是自己的創作。

　　以上方式是大致的創作方式，提供給有興趣嘗試創作的同學做參考，然而做歌方式還有很多種，藝術的怪才總是很多，任何你想不到的創作方式都有，只是當我們會了烏克麗麗的演奏、彈唱、學會了樂理之後，它們就是很好的工具，能夠把我們一些想法編成音樂，是很有趣且值得紀念的一件事情喔！^^

　　真正厲害的音樂人，其實背後的努力我們可能是看不到的！真正好聽的音樂，其背後很多是經過不斷的練習、學習與修改才形成的，現在的網路很發達，每個有作品的人都能夠透過網路來發表，就可以讓更多人認識你的音樂創作。

　　最後值得一提的是，與某些藝術大師一樣，其實在前面的故事中，我們可以發現許多的作曲家也是在世的時候沒有很大的名氣，而是在過世以後才被發現其優秀作品而成為大師。這告訴我們什麼呢？在創作的過程中，不要太拘泥於有沒有名、普羅大眾的觀感，創作的天空是無拘無束的，自由的發揮做自己，享受真正玩音樂的快樂，才是學習烏克麗麗帶給我們的意義喔！^_^

第 7 章

夢想篇
願烏克麗麗音樂為你我的生活
加分！

　　我常常在想：：完成一個夢想，你（妳）願意付出多少代價？、、、

　　上帝很公平，給了每個人每天相同的時間，有人工作、有人玩耍、有人看電視、有人打遊戲、有人睡覺、、一樣的時間長度，卻有不同的作用～～

　　許多人都不相信，現在上台可以滔滔不絕、彈唱自如的我，以前是個只會讀書，很害羞內向、甚至有點悲觀的人，不要說表演了，連上台都會手腳發抖、說話結巴、、

　　然而在接觸了樂器：管樂、鋼琴、吉他、貝斯、烏克麗麗之後，我的世界變的比較不一樣了，也變得開朗有自信多了，雖然有時還是會有煩惱與憂愁，但只要拿起琴來彈起音樂以後，心情就能得到釋放，自然又能好起來～

　　教學快二十年了，**我一直有個夢想：想讓看起來很不友善的樂譜，在有點口語與文學的角度之下，讓更多人欣賞音樂、喜歡上音樂、進而彈奏音樂－用最簡單的方式！**

　　想把滿腦袋瓜的教學方法與熱情文字化的結果，就是花了超乎想像的時間，全心全力直到這本書到完成又花了快一年的時間！時間很長，但我相信「**這是值得的！**」真心希望你（妳）也能來試試烏克麗麗，你可能會因此得到不同的、美好的生活體驗^_^

　　謝謝我的親人，在我忙碌於工作之時、努力平衡於醫藥與音樂的天平之間，給我背後的全力支持；謝謝我的音樂夥伴，在你們身上我看到了音樂人努力熱血的一面；謝謝出版社，總是給我支援與鼓勵；謝謝我的學生們，讓我看到了更多的音樂與創意～有你們的支持，我才能順利完成這一本書。

如果第一本《Aguiter 教你 8 堂課完全學會烏克麗麗》是讓你（妳）開始會彈奏烏克麗麗的音樂工具書～

那這第二本《烏克麗麗 Ukulele 的音樂生活—烏克麗麗演奏樂譜集》則是讓你（妳）更能體會全世界的經典音樂之美的一本書～

現在我把這十多年的經驗濃縮到這兩本書寫出來了！歡迎你（妳）來看看他、體會他、感受他、也使用他～

真心謝謝購買這本書的你們～

願你（妳）也能從烏克麗麗中得到生活上的樂趣！

也願音樂讓我們的生命更美好～

還是一樣：拿起烏克，

讓我們一起都來「體會音樂 體會生活」吧！ \\^.^//

歡迎來 Aguiter 老師的烏克麗麗 Ukulele 音樂的部落格
http://aguiter.pixnet.net/blog 一起交流與學習喔！

LOVE & PEACE

Aguiter 志明 2014 于 Taipei Taiwan

為什麼彈烏克麗麗的人都會比一個像「6」的手勢呢？

烏克麗麗 代表手勢

夏威夷奇妙美好的手勢：沙卡（Shaka）

在夏威夷的人問候對方都會比出 shaka 這個手勢，這個手勢表示「放輕鬆」、「一切都很好」，也告訴人們在夏威夷不必擔憂也不必慌張，具體表現了夏威夷文化的內涵。

有關這個手勢的由來有幾種說法：一種說法是一位來自萊伊的名叫哈姆那・卡裡里的夏威夷民間英雄他的右手剛好在製糖廠發生的一次意外事故中失去了中間的三根手指，打出了沙卡這個表示祝福的手勢；另一種說法是以前夏威夷沖浪者中有一個人，在衝浪時他一隻手的中間三根手指被一頭鯊魚咬掉，而他從水裡伸出這隻手告訴大家平安，由此而產生了這個手勢。

不論何種說法，沙卡（Shaka）這個手勢是一種很棒的溝通方式，透過這個手勢來傳播阿羅哈（Aloha）的精神，這個手勢使夏威夷人關心他人的優良品德傳承下來，表達了你好、愛、和平、喜歡、尊敬、再見、、等等意義，是一個很奇妙美好的手勢 ^_^。

第 8 章

 　附錄

C 大調及 A 小調：

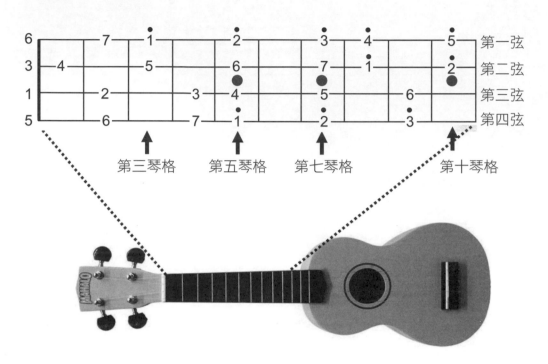

F 大調及 D 小調：

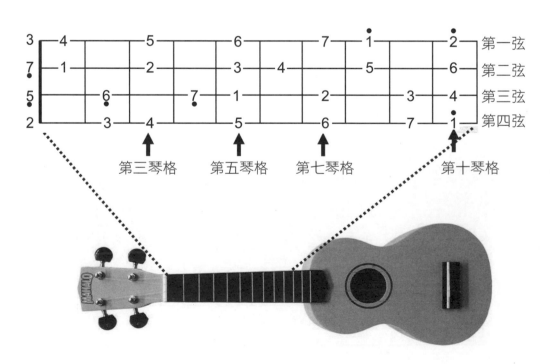

附錄 2　烏克麗麗和弦總譜表

常用和弦圖表

級別	I	II	III	IV	V	VI	V7
C 大調	C	Dm	Em7	F	G	Am	G7
D 大調	D	Em7	#Fm	G	A	Bm	A7
E 大調	E	#Fm	#Gm	A	B	#Cm	B7
F 大調	F	Gm	Am	♭B	C	Dm	C7
G 大調	G	Am	Bm	C	D	Em7	D7
A 大調	A	Bm	#Cm	D	E	#Fm	E7
B 大調	B	#Cm	#Dm	E	#Fm	#Gm	#F7

【Aguiter 給大家的烏克麗麗 ukulele 練習小叮嚀】

1. 養成每天練習的習慣，即使 5 到 10 分鐘也好，這樣可以使肌肉得以發展，有助往後的學習與彈奏事半功倍。

2. 維持左右手的指甲的修剪整理可以讓你彈奏的更好聽！（左手指甲儘量短，右手指甲保持長度與弧度）

3. 剛開始以認真並且放慢的速度去練習每一樣東西，用心去聽自己彈出的每一個聲音。

4. 烏克麗麗帶給你的應該是輕鬆和歡樂，如果練習太久太勉強不妨讓自己「小休一下」，休息過後彈起來有時更有感覺喔！

5. 遇上難度高的樂曲，不要急著一口氣練完！可拆散來練習，先完成一個樂句（大致上是四小節），之後才加上另一段樂句，之後連接就能順利完成整首歌。

6. 可以先選擇感到興趣、能令自己開心的樂曲彈奏，在我們練習時能夠啟發出更多靈感與更好的感覺。

7. 音樂是很主觀的東西，沒有所謂的絕對好與不好、對與不對，多用心彈與發揮創意，保持虛心的態度與別的玩家多多交流，多聽多看能讓你在烏克麗麗的音樂世界裏悠遊自在！

<p align="center">^.^ 愉快的 Play Music 吧！</p>

<p align="center">Love & Peace</p>

國家圖書館出版品預行編目資料

烏克麗麗的音樂生活：Aguiter 老師教你完全學會
烏克麗麗 / 郭志明著. -- 初版. -- 新北市：智富, 2014.09
面； 公分. --（風貌；A14）

ISBN 978-986-6151-69-9

1.烏克麗麗 2.演奏

916.6504 103013589

風貌 A14

烏克麗麗的音樂生活 ——Aguiter 老師教你完全學會烏克麗麗

作 者／Aguiter 郭志明
主 編／陳文君
封面設計／鄧宜琨
出 版 者／智富出版有限公司
發 行 人／簡玉珊
地 址／（231）新北市新店區民生路 19 號 5 樓
電 話／（02）2218-3277
傳 真／（02）2218-3239（訂書專線）‧（02）2218-7539
劃撥帳號／19816716
戶 名／智富出版有限公司
　　　　　單次郵購總金額未滿 500 元（含），請加 80 元掛號費
網 址／www.coolbooks.com.tw
排版製版／辰皓國際出版製作有限公司
印 刷／世和彩色印刷股份有限公司
初版一刷／2014 年 9 月
　五刷／2024 年 9 月

ISBN／978-986-6151-69-9
定 價／380 元

Notes

Notes

Notes

Notes

Notes

Notes

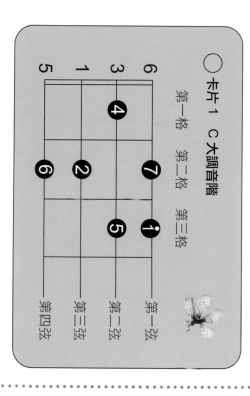

卡片 1　C 大調音階

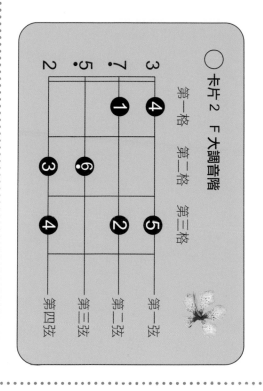

卡片 2　F 大調音階

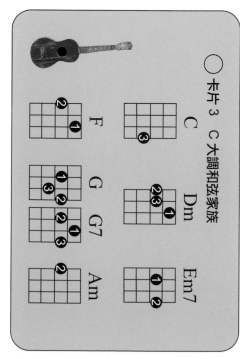

卡片 3　C 大調和弦家族

C　Dm　Em7

F　G　G7　Am

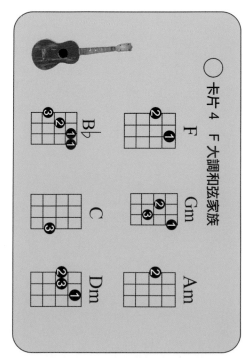

卡片 4　F 大調和弦家族

F　Gm　Am

Bb　C　Dm